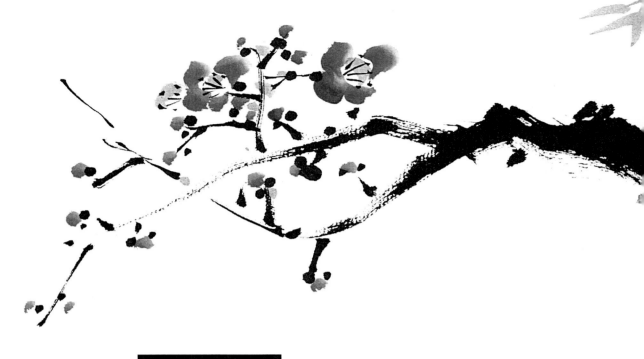

水墨畵
수묵화
해설 실기

송원서예연구회

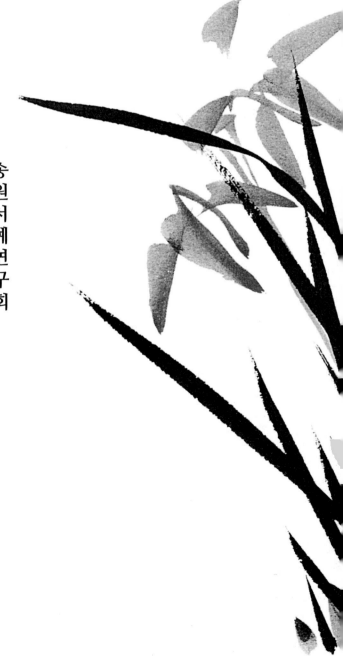

법문북스

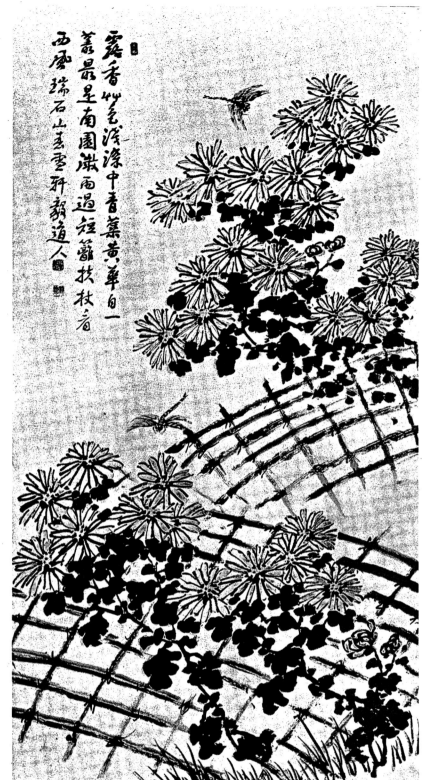

露香竹氣浸漆中香叢黃華自一
叢最是南園微雨過短籬扶枝看
西曆瑞石山人壽雪軒顥道人

許百鍊

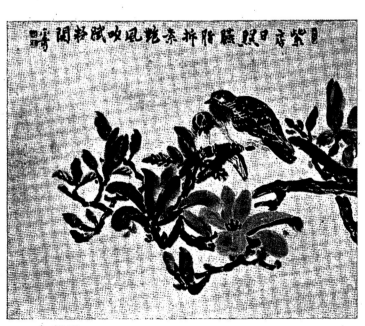

金基昶

水墨画의 技法

技
實 書藝全書 ⑦
信永出版社

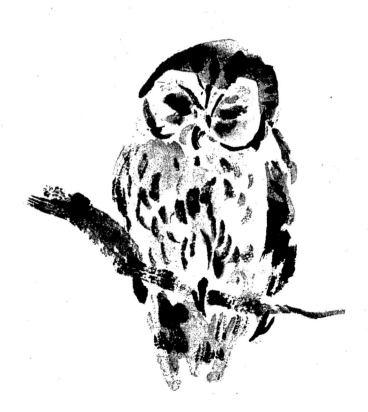

目 次

墨畵의 特徵

墨畵의 가장 큰 특징은 太陽光線에 의한 明暗을 그리지 않는다는 점이다. 物體의 量感을 나타내는 수단으로서 墨에 의한 濃淡의 변화는 주지만, 意識된 太陽光線에 의한 陰影은 描寫하지 않는다. 이 점은 西洋畵에 있어서의 近代 繪畵가 太陽光線에 의한 불확실한 自然의 一瞬을 追求함을 지양하고, 自然의 불변하는 모습을 描寫코자 하는 것으로서, 그림자를 그림자로 보지 않고 하나의 色面으로 취급하게 된 것과 相通하지만, 中國에서는 一千年前부터 이처럼 自然을 觀照하고 표현해 왔다.

비단 繪畵에 한하지 않고, 東洋에서는 直感이라든가 精神性을 중히 여겨 感性을 가지고 事物의 내부로부터 本質을 파악하려는 데 대하여, 西洋에서는 어디까지나 現象的인 것의 외부로부터 分析하고 體系를 잡으려는 곳에 커다란 差異가 보인다. 發想의 次元은 이처럼 다르지만, 각자가 도달한 藝術 본래의 모습에는 다른 점이 없다. 墨畵는 이와 같은 東洋的 精神性을 가장 잘 대표하고 있는 藝術로서, 直感이라든가 感覺으로 自然을 파악하고, 마음 속에서 發想을 잘 燃燒시켜 그것을 극도로 생략한 面과 線으로 단숨에 畵面에다 定着시키고자 하는 描法이다. 따라서 省略과 單純化는 墨畵의 가장 큰 특징의 하나로서, 表面的 描寫에 그치지 않고 마음을 그린다고 하는 것이 墨畵 본래의 모습이다.

옛부터 中國에는 「墨에 五彩가 있다」는 말이 있으며, 모든 色彩의 還元된 모습이 墨一色이라고도 말하고 있다. 말하자면 墨一色만 가지고도 그 明度의 差로 풍부한 色相을 聯想시킬 수가 있으며, 그 이상으로 墨이 지닌 독특한 墨色의 변화는, 이것도 東洋獨特의 붓과 아울러서 表面 描寫를 넘어선 精神的인 것의 表現에 가장 적합하다고 말할 수 있다. 실로 墨이야말로 東洋人의 마음을 잘 象徵하고 있다고 생각된다.

이상과 같이 墨畵의 描寫는 초벌 그림 같은 것도 필요로 하지 않고, 대번에 紙面에다 그리기 시작하므로 細部的 描寫에는 별로 신경을 쓰지 않지만, 그 반면 아무래도 偶然性이 뒤따르게 됨은 피할 수 없다. 그 때문에 다소 形態上으로 不備한 점이 생겨나는데, 그것은 그것대로 暗示性이 있어, 보는 사람으로 하여금 聯想的 세계로 誘導하는 효과도 있게 되는 셈이다.

墨畵의 깊은 表現力이라든가 그 藝術性 등은 별문제로 하더라도, 想을 잘 집중시켜 대번에 그려내는 雄渾한 筆力이라든가, 상쾌한 速度를 지닌 線의 아름다움, 濃淡의 변화의 묘, 번짐이 갖는 깊은 맛 등, 墨畵가 지니는 매력은 크고 한없다. 반면, 墨畵의 筆法은 細部的 描寫에는 어울리지 않으며 또한 고쳐 그릴 수도 없는 것이다. 그러니마큼 붓을 대기 전에 어떻게 表現하느냐 하는 內面的인 것과, 그것을 어떠한 順序로 그리느냐 하는 技法面에서의 계획을 잘 세워, 머리 속에서 미리 8, 9割 정도 그림이 이루어져 있지 않으면 안된다. 그러기 위해서는 寫生을 잘하고, 그리게 될 對象의 形態나 性格을 잘 알아 둘 필요가 있다. 그런 다음에 寫生에만 너무 구애받지 말고, 그 對象의 眞正한 實相을 그리겠다는 마음가짐이 중요하다.

그러나 初學者에게 墨畵의 藝術性을 講義하는 것이 本書의 目的이 아니고, 우선 그리기 위한 手段, 말하자면 一筆로 어떻게 하면 아름다운 濃淡의 階調를 만들 수 있는가, 어떻게 運筆해야 할 것인가, 라는 實技를 가르치는게 本書의 目的이므로, 참고로 本書에서 본으로 보여 드리는 作品도 비교적 이해하기 쉬운 寫實을 주로 한 것을 揭載하고 있다.

水墨畵, 말하자면 墨畵는 墨 一色이 본래의 모습이지만, 최근에는 水墨畵도 沒骨描法에다 色彩를 倂用한 것까지 합쳐서 墨畵라 부르고 있다. 엄밀히 말하면 水墨畵 즉 墨畵는 墨 一色이며, 後者는 彩墨畵라고도 불러서 그 사이에 구별이 있어야 할 터인데, 主體를 墨으로 하고 다소의 色彩를 倂用하는 것은 표현상 변화도 있고 해서 결코 나쁜 것은 아니다. 基本的 墨畵의 세 가지 技法 위에 서서, 여러 가지로 폭넓은 表現 세계를 개척해 가는 것도 필요하며, 새로운 시대에 새로운 表現 樣式이 태어난다는 것은 크게 바람직스런 일이다.

單純化와 變形

그림은 自然의 再現이 아니므로, 그리고자 하는 對象은 되도록 생략 單純化하고 필요한 것만을 끄집어내고, 불필요한 것, 있어서는 도리어 그림의 힘을 약화시킬 것 등은 제거하지 않으면 안된다. 美의 極致는 單純化에 있다고까지 말할 수 있다.

그러나 생략하거나 單純化시킨다고 해서, 對象의 觀察을 적당히 해서는 안된다. 寫生할 때는 對象을 잘 보고 構圖上 무엇을 버리고 무엇을 探擇할 것인가, 하는 것을 정하지 않으면 안된다. 對象을 잘 알고, 그런 다음에 省略을 하지 않으면 안된다.

寫生은 作畫를 위한 초벌 그림의 役割을 하는 동시에, 描寫할 때는 寫生을 떠나 망설임 없이 運筆할 수 있도록 그리고자 하는 것의 形態나 性格을 미리 알아둔다고 하는 目的도 포함돼 있다. 省略하고 單純化하는 일만으로도 寫實的으로는 일단 정리된 그림이 되겠지만, 그것만으로는 우수한 個性 있는 그림이라 할 수 없다. 그림은 作者의 마음을 통해 본 自然을, 形態로 表現하는 것이므로 作者의 感動을 솔직히 표현하기 위해서는 强調라든가 誇張이라든가 하는 것이 가미되게 마련이다. 말하자면 어느 정도 變形(데포르마시옹)을 행하지 않으면 안된다. 變形은 作者의 感動을 보다 강하게 呼訴하는 것임과 동시에, 좋은 構圖를 만들기 위해서도 필요한 것이다. 餘談이지만 近代畫, 특히 油畫에서는 主觀에만 의지하지 않고, 또 情緖라든가 文學性 등을 빼버리고 순수하게 色이라든가 形態라든가 線 등을 組立하여 그림을 만들기까지 하게 되었다. 그것은 마치 단독으로는 아무 뜻도 없는 하나하나의 音符가 모여서 아름다운 感動的인 音律이 태어나는 것과 흡사하다. 抽象畫를 보는 경우에도 같은 말을 할 수 있다.

墨畫에 대해 말한다면 원래 直觀으로 自然을 포착하는 藝術이므로, 西洋畫같이 理論的으로, 그리고 幾何學的인 構成을 하는 데는 性格的으로 어울리지 않는 면도 있다. 그러나 墨畫라 해도 우수한 作品은 좋은 構圖와 單純化, 表現을 위한 變形이 이루어져서 感性과 悟性이 적당히 배합되어 비로소 태어난다는 데에는 변함이 없다.

線

線은 便宜的으로 그리고자 하는 對象의 輪廓을 만들어 事物의 形態를 설명하는 역할을 지니고 있지만, 그 이상으로 作者의 感情의 韻律을 나내타는 것이다. 특히 墨畫의 경우는 後者의 뜻이 많이 가미된 것이다. 直筆로 강하게 그은 線과 側筆로 부드럽게 그은 線과는 받아들이는 느낌이 다르다. 直筆로 그은 線은 냉냉하게 無表情이지만, 側筆로 그은 振幅 있는 線은 感情을 강하게 전하는 성격을 지니고 있다. 마찬가지로, 빨리 그은 線과 緩慢한 線, 강하게 그은 線과 가볍게 그은 線, 부드러운 線과 딱딱한 線, 희미한 線과 짙은 線, 直線과 曲線 등, 이들 線質의 차이는 表現上으로 매우 다른 느낌을 보는 자에게 준다. 線은 또한 사용하는 붓에 따라서도 크게 달라진다. 墨畫 畫面에 있어서의 濃淡의 差異가 色彩까지도 暗示하듯, 線도 濃淡, 强弱의 表情을 바꾸어 사용함으로써 나타내는 物象의 性格이나 그 量感까지도 암시하는 것이다.

또한 몇 개의 線을 일정한 방향으로 유도함으로써 그림에 리듬感이라든가 運動感을 낼 수도 있다. 墨畫에 있어서의 線은 다른 造形藝術이 갖는 線 이상으로 큰 역할과 비중을 차지하며, 비길데없는 아름다움도 간직하고 있다.

餘白에 대하여

墨畵의 커다란 특징이 單純化에 있다는 것은·앞에서 말했지만, 그와 관련해서 또 한가지 커다란 특징으로는 餘白이란 것이 있다. 餘白이란 그려진 主題 이외의, 남겨진 종이의 空白을 뜻하고 있지만, 墨畵에서는 背景을 가득 칠하거나 구석구석 다 그려 넣는 일은 별로 하지 않는다. 대개는 白紙 그대로 남겨 놓는 일이 많은데, 그리고자 하는 主題에 筆意를 담아서 그리는 느낌으로 칠해 넣는 경우도 있다. 이런 경우에도 그려진 것의 背景이란 뜻이 아니고, 어디까지나 三次元의 空間을 暗示하는 것이 된다.

그러나 대체적으로, 白紙 그대로 남기든가 흐리게 渲染法을 쓰는 정도로 그치는 일이 많다. 그것은 극도로 省略된 墨畵의 筆法과 어울지지 않는 수도 있지만, 그 이상으로 墨畵에 있어서의 餘白은 의식적으로 계획해서 남기는 空白이며, 그저 단순히 칠하다 남겨진 紙面의 空白이 아니고, 그려진 主題에 대하여 적당한 균형을 유지하고 있지 않으면 안된다.

종이 크기에 그리고자 하는 對象의 크기를 정하고, 上下 左右의 餘白과의 均衡 調和 등을 생각해서 그리게 되지만, 餘白이 맡아 하는 役割은 그것만이 아니고 主題를 둘러싼 空間의 넓이라든가 속깊은 三次元의 세계까지도 암시하고 있는 셈이어서, 그런 점에서는 餘白이 墨畵의 象徵性을 잘 나타내고 있다고 할 수 있다. 그러나 새로운 墨畵에서는 여러가지 描法이 태어나서 단순히 一筆描法에 그치지 않고, 몇번이고 덧칠하기도 하고, 특히 최근에는 風景畵에서 畵面 가득히 칠하는 描法까지 생겼다. 그러나 그래도 油彩畵와는 다른, 墨畵에 있어서의 餘白의 象徵性은 중요한 뜻을 가지고 계속 활용될 것이다.

中心點

墨畵에 한하지 않고, 그림에는 中心點이 있지 않으면 안된다. 中心點은 作者가 가장 강하게 표현코자 하는 感動의 중심이기도 한다.

墨畵에 사용되는 用紙는 西洋畵의 캔버스처럼 規格이 있는 게 아니고, 마음대로 그 크기와 形態를 선택할 수 있으므로, 그 構圖도 다양한 변화가 있으며, 그림의 中心點도 또한 종이의 크기라든가 形態의 差異, 構圖의 差異 등에 따라서 달라진다. 말하자면 中心點이라 해도 항상 畵面의 中心이라든가 그리고자 하는 主題 한가운데 있는 것이 아니다. 作者가 강하게 感動하고 그것을 강조해서 그리는 부분이 中心點이 된다.

또한 한 장의 그림 속에 中心點이 두 개 세 개씩 있어서는 안됨은 물론이며, 동일한 힘이 拮抗하지 않도록 畵面 위에 잘 配置하지 않으면 안된다. 예를 들면 한 장의 그림을 그릴 때, 畵面 전체의 힘을 10이라 한다면 中心이 되는 곳에 4의 힘을 부여하고, 다음에 從屬되는 곳에다 3의 힘을 주고, 다시 약해지는 곳에 2를, 가장 약한 곳에 1을 주는, 이런 힘의 配分을 한다. 畵面 전체에 동일한 힘으로 그린 곳이 여러 곳이 있게 되면 그 그림은 매우 산만하고 깊이도 넓이도 없는 약한 그림이 되고 만다. 이와 같은 强弱의 構成은 모든 藝術에 통용되는 것으로서, 옛 사람들은 「起承轉結」이라는 말로 이것을 설명하고 있다.

墨畵의 描寫에 있어서는 가장 강한 中心點에서부터 붓을 대기 시작하고 차츰 약한 쪽으로 옮겨가는 것이 대체적인 원칙이다.

번 짐

번짐은 墨畵 特有의 것으로, 墨이라고 하는 卓越한 畵材로 東洋 특유의 종이에다 부드러운 붓으로 그릴 때 우연히 스며나오는 것을 말한다. 이와 같은 우연의 所産인, 人爲的으로는 도저히 얻기 힘든 번짐에는 「枯淡」이라든가 「멋」에 통하는 東洋的인 美的 感覺이 태어난다.

번짐은, 本書의 몇 가지 例畵에서도 보는 바와 같이, 젖어 있는 淡墨 위에 濃墨을 겹치면 濃墨과 淡墨이 서로 혼합되어 우연히 나타나는 不定形도 있어, 모두가 墨畵 특유의 妙味이다. 번짐을 잘 이용함으로써 깊은 맛이 있는 그림을 그릴 수가 있다. 이와 같이 번짐은 墨畵가 갖는 매력의 하나지만, 이 번짐의 量이 적당한 量이 돼야 한다는 것도 중요하며, 너무 번지게 되면 枯淡味라든가 閑寂味 같은 느낌과는 반대로, 둔하고 싫증 나는 느낌이 될 염려가 있다.

墨畵를 그리는 종이는 모두가 水分을 잘 흡수하고 浸潤하는 성질을 가지고 있으므로, 그림을 그릴 때는 멈추거나 逡巡해서는 안되며, 만약 머뭇거리게 되면 당장 커다란 번짐을 만들게 되어 수습할 수 없는 지경에 이르고 만다. 運筆에 停滯가 없고 일정한 속도로 그리며, 더우기 자연스럽게 나타나는 번짐이 있어야만 참맛이 있다.

初心者는 의식적으로 번짐을 만들고자 해서는 안된다. 그러기보다 처음 얼마 동안은 어떻게 하면 번짐을 막을 수 있나에 더 고심해야 한다.

앞에서 언급했지만, 종이의 性格, 붓놀림 등에 어느 정도 익숙해진 후에 巧妙히 번짐을 이용해서 그리는 경우도 있다. 예를 들면 雨後山水라든가 連山에 구름이 흐르는 風景畵 등에, 혹은 梅花 古木 등에 응용하여 蒼枯한 느낌을 내는 등 번짐을 이용해서 그림의 효과를 내는 경우가 많다.

構圖에 대하여

西洋畵에서는 構圖를 잡는데 있어 몇 가지 定則 같은 것이 있다. 예를 들면 左右均齊라든가, 피라밋型이라든가, 黃金分割에 의한 構圖 등, 이런 것들은 일반적으로도 잘 알려져 있다. 그러나 西洋畵라 해도 本質的으로 이런 것들이 構圖의 原則에는 틀림없어도, 항상 그렇게만 構圖를 잡으라고 하는 것은 아니다. 構圖는 항상 발견되고, 새로운 시대의 그림에는 構圖도 항상 새로 만들어내지 않으면 안된다. 좋은 構圖를 참고로 하는 것은 상관 없지만, 항상 거기에 맞추어서 그리기만 하면 그만 막혀버리고 만다. 특히 墨畵는 西洋畵와 다른 發想과 獨特한 樣式을 갖고 있으며, 또한 畵面의 크기와 形態도 아주 자유롭게 선택할 수 있으므로, 일정한 構圖法 같은 것에 구속되지 않고 자유롭게 여러 가지로 試圖해 보는 게 좋다. 하지만 이것도 어느 정도 作畵에 자신이 생겨 構圖를 생각할 만큼 커다란 그림을 그릴 수 있게 된 연후의 일이며, 初心者로서는 그렇게까지 構圖에 구애 받을 필요는 없다. 構圖라는 것을 엄밀하게 말하자면, 단순히 事物과 事物과의 좋은 配置를 만든다는 것만이 아니고, 앞에서 언급한 省略과 變形과도 관련해서 作者의 感情 表現을 전할 수 있도록 事物을 誇張해서 그린다거나 線으로 動勢를 만들어낸 다거나 해서 여러 가지로 연구한 뒤에 構圖를 정하는 것이다. 構圖는 文學性이라든가 情緒性 같은 感性을 빼놓고 보더라도, 밝음과 어둠이 적당한 均衡을 유지하고 있을 것, 線과 面과의 構成, 直線과 曲線의 構成 등 변화의 아름다움이 중요하며, 이와 같이 主觀과 客觀, 感性과 悟性이 서로 호응하여야만 아름답고 좋은 構圖가 생긴다.

習畵의 마음가짐

墨畵를 공부할 때, 직접 선생을 찾아가 배우는 경우이건, 혹은 本書를 통해서 獨習하는 경우이건 간에 일단 처음에는 본보기를 놓고 運筆 연습을 하게 되는데, 이제까지 말해온 바와 같이 描寫가 단순한 경우는 초벌 그림도 없이 직접 紙面에 붓을 대고 그리게 되지만, 構圖가 복잡하거나 그리는 畵面이 커지게 되면, 처음에 木炭으로 대강 素描(초벌 그림)를 한다. 이것은 東洋畵用의 부드러운 木炭을 사용해서 직접 紙面에 대고 그리는데, 그려 놓은 線이 나중까지 남지 않도록 아주 엷게 가벼운 線으로 그리는 것이 보통이며, 形態도 어디까지나 대강만 그려야 하며 세부까지 그리지는 않는다. 이 부드럽고 엷은 線은 붓으로 그린 후에 부드러운 솔이나 천으로 지우면 거의 흔적도 없이 모두 떨어져 버린다.

이 엷은 초벌 그림의 線을 「가늠」으로 하여 그리기 시작하는데, 이 素描의 線은 어디까지나 대체적인 目標만 잡는 정도의 것으로서, 실제로 그리기 시작하면 運筆의 性質上 이 초벌의 線에서 튀어나오거나 들어가거나 멀어져 나오는 수가 많다. 거듭 강조하지만 木炭의 초벌 그림은 어디까지나 대체적인 目標, 가늠을 잡는 것으로서, 일단 종이에 붓을 대면 일종의 律動을 가지고 停滯 없이 붓을 놀리지 않으면 안된다.

따라서 하나의 線을 그리는 데에도, 하나의 點을 찍는 데에도 비교적 偶然性이 따르는 법이며, 본보기 그림을 보면서 연습할 때에도 본보기대로 똑같이 그려지는 일은 거의 없는 법이다. 가사 그렇게 그릴 수 있다 해도 본보기 그림대로 똑같이 흉내낸다는 것은 아무 의미도 없다. 요는 붓놀림, 省略의 要領 등을 배우기 위한 것이므로 다소의 形態上 차이는 별로 문제될 것이 없으며, 도리어 본보기 그림대로만 그리려고 하면 아무래도 붓이 萎縮되어 활달한 運筆을 할 수 없다. 본보기 그림과 달라지는 것을 개의치 말고 무엇보다도 활달하게 運筆할 수 있도록 거듭 연습하는 것이 바람직스럽다.

用 具

〈墨〉 墨은 墨畵를 그리기 위한 主體物이며 生命이라 해도 좋은 것으로서, 그 濃淡 自在의 깊은 맛이 있는 墨色은 달리 견줄 만한 것이 없다.

墨은 벼루에다 갈 때에 거친 소리가 나거나 거품이 나는 것은 不良品이라 해도 좋으며, 또한 앙금이 생기지 않는 것일수록 良質의 墨이다.

墨은 다 갈고나서 2, 30分 동안 사이를 두고 사용하면 水分과 墨이 잘 溶合되어 매끄럽게 잘 써진다. 일단 갈아 놓은 먹물을 다음날까지 두고 쓰는 것은 宿墨이라 하여 좋지 않다. 사용할 때마다 새로 갈아서 쓰는 것이 墨色도 맑고 아름답다.

良質의 墨은 墨色 자체에 高雅한 맛이 있어 白紙에서 線 하나만 그어도 壯重하고 깊은 氣品을 느끼지만, 墨色이 나쁜 것은 어딘지 모르게 野卑한 느낌이 들고 作品 자체도 천하게 보이게 하므로 墨은 고급의 것을 구할 것을 권하고 싶다.

〈벼루(硯)〉 옛날엔 돌 이외에 銅이나 기와 같은 것으로도 만들어지고 있었던 것 같으나 오늘날에는 거의 돌만으로 만들어지고 있다. 너무 단단하지도 않고 또 너무 연하지도 않은 것이 좋으며, 싼 물건은 대개가 模造石이다.

天然의 雨端石 같은 것은 우선 아쉬운대로 안심하고 쓸 수 있다. 그러나 天然이라 해도 가짜가 많으므로 잘 확인해서 구해야 한다.

形態는 여러 가지가 있지만, 보통 長方形의 것이 가장 사용하기 편리한 것 같다. 벼루는 사용 후 그때그때 씻도록 한다. 이 경우 뜨거운 물은 금물이며, 미지근한 물이나 냉수로 씻어야 한다.

〈畵筆〉 畵筆은 書筆과 얼핏 보아 동일한 것 같지만, 사용상 많은 차이가 있어 書筆보다도 대개 彈力이 있고 抑揚의 효과가 나도록 만들어지고 있다. 寫眞은 左로부터 沒骨筆의 大中小이며, 이것은 오로지 墨畵를 그리기 위한 붓으로 털이 짧은 것과, 長鋒이라 하여 털이 긴 것이 있다. 初心者에겐 털이 짤막한 것이 그리기 쉽고, 익숙해짐에 따라 長鋒으로 그리는 것이 좋다. 붓에는 夏毛와 多毛의 二種이 있어서, 夏毛는 털이 딱딱하고 多毛는 羊털 같은 것으로 만들어서 털이 부드럽다. 그리고자 하는 畵題에 따라 다소 분간해서 사용한다. 흰 羊털로 만들어진 것도 좋고, 夏毛의 부드러운 털로 만든 것도 사용하기 편리하다고 생각한다.

面相筆은 가늘고 긴 억센 털로 만들어진 붓으로, 주로 線을 그릴 때 사용된다. 이것도 大小 두 종류쯤 준비한다.

削用筆은 털이 짧고 끝이 뾰족한 허리가 딴딴한 붓으로, 線을 그릴 때 편리하며 大와 中 두 종류가 있으면 충분하다.

彩色筆은 文字 그대로 彩色하기 위한 붓으로서, 부드러운 羊털로 만들어지고, 털은 대체로 짧으며, 털의 分量도 많아 물이 충분히 묻도록 되어 있다. 이것도 大와 小, 두 가지만 있으면 된다.

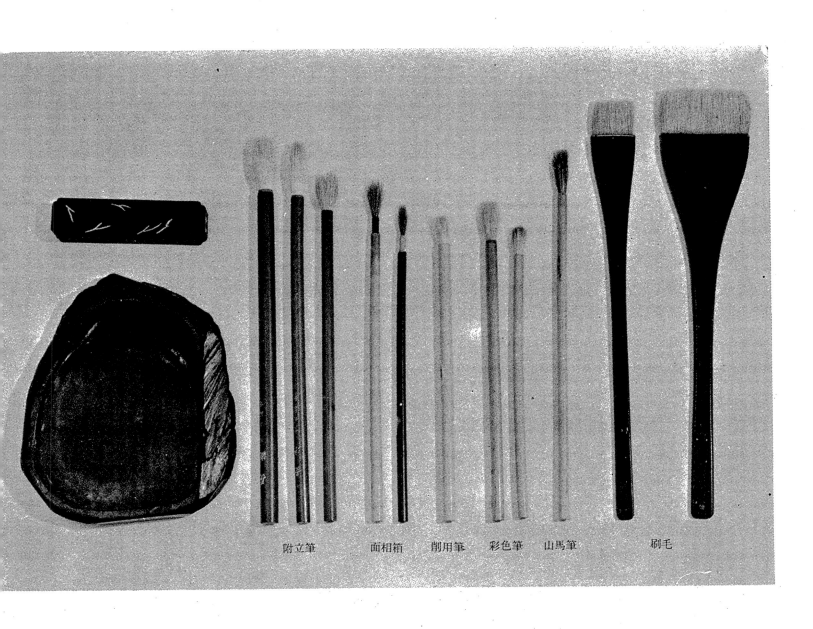

附立筆　　面相箱　　削用筆　　彩色筆　　山馬筆　　　刷毛

山馬筆은 마른 나무줄기, 가지, 혹은 風景 속에 들어 있는 山岳의 딱딱한 線을 그릴 때 적합하다. 中小 두 가지쯤 준비한다.

이밖에 납작붓을 두개쯤 준비한다. 납작붓은 폭넓게 먹을 칠하기 위해서 사용한다. 예를 들면 土坡를 그리거나 하늘을 칠할 때, 또는 산에 陰影을 칠할 때 사용한다. 폭이 좁은 것은 2, 3센치로부터 큰 것은 20센치에 이르는 것까지 여러 종류가 있는 데, 실제로는 3센치 정도의 것과 8센치 정도의 것 두 개만 있으면 된다.

〈종이(紙)〉 墨畵에 사용되는 종이에는 畵箋紙, 二層紙, 玉版箋, 唐紙 등이 있다. 二層紙나 玉版箋 같은 紙質이 두꺼운 것일수록 濃淡의 변화가 뚜렷해서 침착한 맛이 나는 법인데, 그 반면, 吸水度가 커서 運筆이 澁滯되기 쉽다. 따라서 먹이 너무 지나치게 번지는 傾向이 있다. 畵箋紙는 紙質이 얇고 濃墨과 淡墨이 잘 融合되어서 두꺼운 종이만큼은 濃淡差가 생기지 않으며, 더우기 浸潤이 심해서 그야말로 취급하기 힘든 종이므로 初心者에게 권할 수가 없다. 唐紙는 中國産으로 白色과 褐色 두 종류가 있다. 이것은 먹의 發色도 좋고 濃淡도 아름답게 나와서 지나치게 번지는 일도 없고, 무엇보다도 붓이 종이에 닿는 感觸이 좋아 氣品도 있으며, 保存하기에도 좋은 아주 理想的인 종이인데, 유감스럽지만 최근 수입되고 있는 것은 二番唐紙인 褐色紙뿐이다. 원래 이 종이는 褐色의 것이 본바탕으로 白色紙보다 즐겨 사용되고 있다. 價格도 다른 종이보다 싸서, 너무 彩色하지 않고 먹을 주로 해서 그릴 때에는 이 종이가 연습용으로 가장 좋다. 이밖에 窓戶紙 등과 마찬가지인 和紙가 있는데, 本草紙라고 불리는 이것은 墨色이나 번짐이 적당해서 연습이건 本格的 作畵이건 다같이 사용된다.

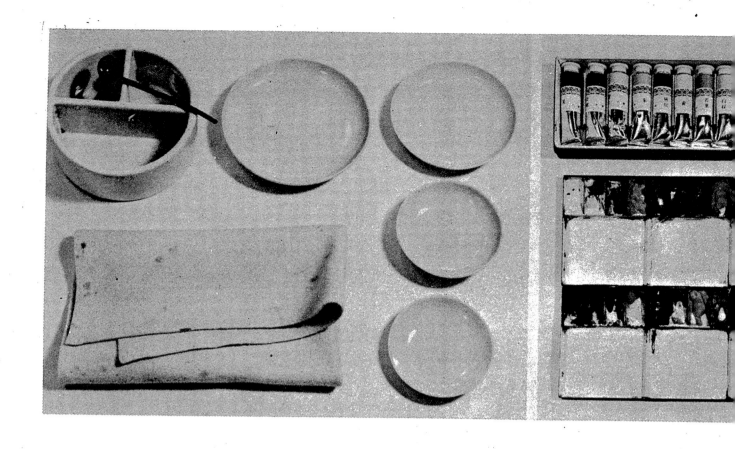

이상과 같은 종이 가운데 唐紙를 제외한 종이에는, 礬水라고 하여 明礬을 녹인 물에 아교를 섞어서 彩料가 번지는 것을 막은 것들이 있는데, 墨畵를 그릴 때는 生紙라고 하여 이 礬水를 먹인 종이가 아닌 것들을 구하지 않으면 안된다. 그러나 初心者들의 연습용으로는 畵箋紙나 二層紙, 玉版箋 등 비싼 종이를 쓸 수 없으므로, 일반적으로 시판되고 있는 書道用의 半紙 같은 것이 적당하다.

〈洗筆器〉 角形으로 된 것과 圓形으로 된 것 두 가지가 있다. 가운데를 둘 혹은 셋으로 구분하여 한번에 물이 더러워지지 않게 해놓고 있다. 陶器 製品 외에 최근 樹脂材로 만든 것도 시판되고 있는 것 같다. 그러나 洗筆은 특히 이런 것으로만 꼭 해야 한다는 법은 없으며, 기름기 없는 입이 넓은 그릇으로 洗筆에 적합하다고 생각되는 것이면 뭐든지 상관없다고 생각한다.

〈그림 물감 접시(먹물 접시)〉 붓에다 淡墨과 濃墨을 묻혀 濃淡의 분위기를 만들기 위해 약간 大形 접시(지름 16센티 정도)를 사용한다. 무늬가 없는 純白의 것이어야 한다. 먹물 접시는 하나만 있으면 충분하다.

이밖에 그림 물감을 풀기 위한 작은 접시(지름 9센티 정도)를 대여섯 개 준비한다. 여기에는 겹접시라 하여 다섯 개씩 한벌로 돼 있는 게 있어서, 쓰다 남은 그림 물감을 그대로 간수해 둘 때 아주 편리하다. 이 작은 접시 대신으로 大型 水彩用 팔레트를 사용하는 것도 편리해서 좋으리라 생각한다.

〈그림 물감〉 墨畵用의 그림물감은 顔彩라 하여 陶器製 容器에 개어서 굳혀 논 것과, 일반적인 水彩畵 물감처럼 튜브에 들어 있는 것과 두 종류가 있다. 모두가 아교로 顔料를 개어 논 것으로서, 물에다 녹여 사용한다. 튜브에 넣은 그림물감은 보통 水彩用 팔레트에 조금씩 짜내어 사용하며 携帶에도 편리하다. 顔彩 중에는 藍이라고 하는 그림물감이 있는데, 이 色은 藍草色素의 汁을 굳힌 것으로서 깊은 멋이 있는 色인데, 北齊나 廣重의 版畵의 靑色이 바로 이 藍色이다. 그러나 현재의 것은 本藍이라 해도 꽤 染料가 섞여 있다고 생각된다. 그렇다 하더라도 洋藍과는 맛이 다른 色相의 것이므로 이 그림물감만을 따로 구입해서 쓰면 좋다.

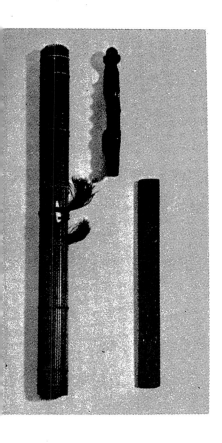

〈붓싸개〉 붓촉 털을 잘 간수하기 위해서 사용 후 물에다 빤 붓을 붓싸개로 싸 둔다. 竹製가 보통이지만, 요즘에는 비닐 수지로 만든 싼 물건도 나와 있다.

〈붓걸이〉 붓은 직접 책상이나 방바닥에 놓아두지 않는다. 꼭 필요한 물건은 아니지만 붓끝의 털이 흩어지지 않게, 또는 굴러서 모처럼 그려놓은 그림을 망치지 않도록 이것을 미리 준비해두는 것이 좋다.

〈文鎭〉 두말할 필요도 없이 종이가 움직이지 않게, 그리고 평평하게 종이를 펴기 위해 文鎭은 꼭 필요하다. 鐵製나 놋쇠, 陶器製 등이 있는데, 鐵은 잘못하면 녹이 슬어 紙面을 상하게 할 염려가 있으므로 놋쇠가 아니면 鐵에 渡金한 것 등이 좋다.

〈받침〉 흰 毛布, 펠트 등을 사용한다. 종이에 그릴 때는 꼭 필요하며, 특히 얇은 종이에 그릴 때 먹이 뒷면까지 다량으로 스미어, 받침에 종이 등을 사용하면 그 종이에까지 附着되고 그것이 다시 逆으로 그림을 그리는 종이 뒷면에 얼룩을 만드는 결과가 된다. 毛布나 펠트를 밑에 깔면 비교적 담뿍 먹을 묻혀도 밑바닥까지 스미는 일이 없다.

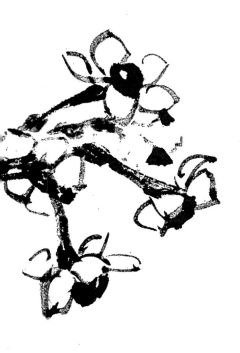

用具 取扱上의 注意

이상으로 用具의 설명은 대강 다한 셈이지만, 여기서 그 취급상 꼭 주의해야 할 점을 몇가지 설명하고자 한다.

墨畵의 붓은 모두가 脂肪이 묻는 것을 싫어하므로, 벼루·洗筆器·접시·팔레트 등 속은 모두 사용 후에는 따로따로 씻어야 하며, 다른 食器類와 섞어 씻어서는 안 된다. 접시는 사용할 때 淡墨을 만들어보고, 脂肪 때문에 물이 방울지게 되면 헝겊이나 종이로 깨끗이 씻어내지 않으면 안된다. 그대로 사용하게 되면 脂肪이 점차 붓에 附着되어 붓끝이 갈라지게 되고, 墨의 濃淡도 잘 가릴 수가 없게 된다. 접시에 묻은 脂肪이 너무 많을 때에는 비누 같은 것으로 씻어야만 한다.

붓은 사용 후, 洗筆 用器 속에서 잘 빨아 水分을 없앤 다음에 털을 가지런히 고르고 붓싸개로 잘 싸 둔다. 붓을 오랜 시간 洗筆器 속에 넣어둔 채 내버려 두거나, 뜨거운 물로 털을 빨거나 하게 되면, 붓대 속에 붓촉을 고정시키고 있는 아교가 녹아서, 털이 빠지는 수가 있으므로 주의하지 않으면 안된다. 벼루는 사용할 때마다 그때그때 잘 씻어둬야 한다는 것은 앞에서도 말해둔 바 있다.

用具 놓는 法

벼루를 筆者 오른쪽에 놓고, 洗筆器는 그 앞에, 먹물 담는 접시는 자기 앞에다 놓는다. 붓은 주로 사용하는 서너개만 붓걸이에 걸쳐서 접시와 나란히 놓는다. 그러나 用具 놓는 법은 반드시 꼭 이렇게만 놓아야 한다는 법이 있는 것은 아니다. 요는 그림을 그릴 때 사용하기 편리한 위치에 놓기만 하면 되는 것이다.

用具를 설명할 때 빠드렸지만, 붓에 묻힐 물의 量이나 墨의 濃淡을 加減하기 위해서 따로 커다란 접시를 한개 준비하고, 그 접시에다 무명 헝겊을 포개접은 것을 물에 적신 다음 꼭 짜서 올려놓고, 그것을 물이나 墨을 加減할 때 이용하면 편리하다.

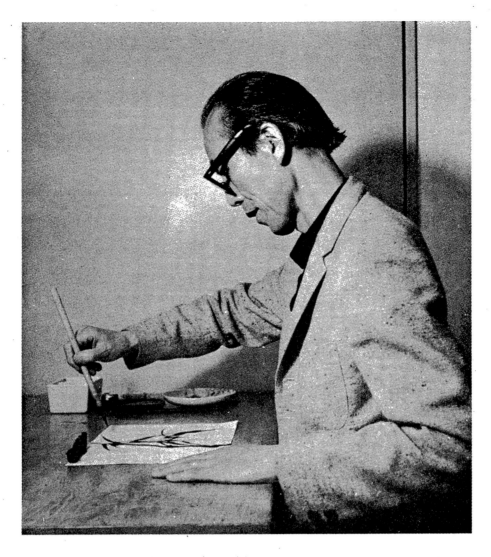

그리는 姿勢

　방바닥에 앉아서 그릴 때나, 의자에 걸터앉아 책상에 놓고 그릴 때나　마찬가
지지만, 종이와 눈과의 距離는 50센치에서 60센치 정도가 제일 적합하며,　이런
거리라면 紙面 전체가 잘 보이고 또 오른손이 水平보다　약간 밑으로 처지므로
팔꿈치 움직임에 무리가 없어서 運筆이 편하다. 따라서 팔도 피로하지가　않다.
또한 왼손으로는 반듯하게 책상이나 방바닥을 짚고 上體가 흔들리지 않게　하는
것도 중요하다. 손목으로 그리는 것이 아니고 팔 전체로 그린다는 것을 항상 염
두에 두어 주기 바란다.

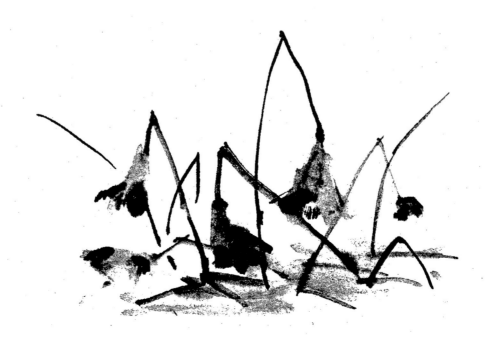

붓 잡는 法

（寫眞A） 붓은 붓대 중간쯤을 세 손가락으로 잡는다. 붓대는 집게손가락 둘째 橫紋에 닿도록 한다. 이렇게 잡는 法은 直筆 잡는 법이며(直筆·側筆 등에 대해서는 뒤에 詳述함) 주로 線을 그릴 때 사용한다. 나뭇가지, 꽃이나 열매 등 輪廓線 등을 그릴 때 사용한다.

（寫眞B） 側筆 잡는 법으로서, 寫眞은 45度 정도로 붓을 비스듬히 잡고 있는데, 이런 정도로 잡고서 그리는 경우가 가장 많다. 그러나 그리고자 하는 對象에 따라서는 더욱 심하게 기울이거나 혹은 直筆에 가깝도록 바로 세우거나 여러 가지로 바꾸어 가며 사용한다.

（寫眞C） B와는 반대로 붓대를 앞으로 기울여서 사용하는 側筆 잡는 법으로, 마찬가지로 對象에 따라 붓대의 傾斜는 여러 가지로 변한다.

（寫眞D） 나쁘게 잡은 예다. 이렇게 鉛筆 잡듯 잡는 것은 어떠한 경우라도 피하지 않으면 안된다.

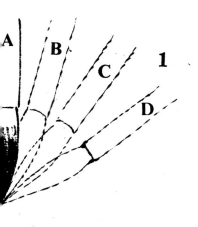

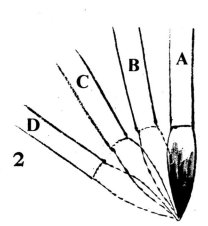

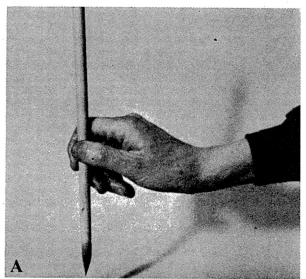

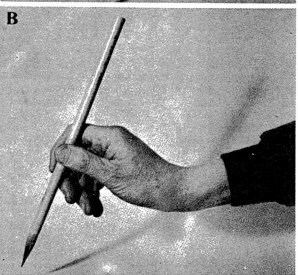

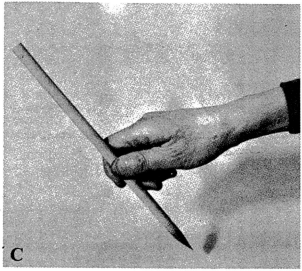

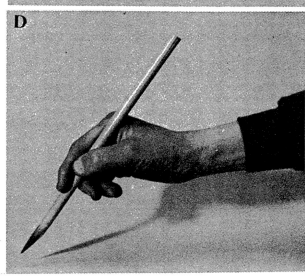

濃淡調墨의 方法

墨畵에서 가장 중요한 세 가지 基礎 技法 중 우선 맨처음에 습득하지 않으면 안되는 것은 이 濃淡의 調墨法이다.

아래 그림을 보면, 하나의 線이 먹으로 그어져 있다. 까만 부분에서부터 차츰 엷은 부분으로 변화를 보여 주고 있는데, 이것은 하나의 붓으로 한번 그은 線으로서, 이와 같이 一筆로 濃淡을 만들지 않으면 안된다. 墨畵의 本來의 모습은 色彩를 떠나 線과 이 먹의 濃淡만으로 描寫하는 것이다. 이 먹의 濃淡은 단순히 事物의 둥근 맛을 내는 寫實的 役割을 지닐 뿐만 아니라, 물과 먹을 묻히는 정도에 따라서 그 濃淡은 千變萬化하고 그 微妙한 深趣는 다른 수많은 描畵 材料가 도저히 미칠 수 없는 일종의 精神性까지 갖추고 있다.

그러니만큼 이 먹의 濃淡이야말로 墨畵의 생명이라 할 수 있는 것으로 결코 소홀히 해서는 안된다.

그러나 기술적으로는 별로 어려운 것이 아니다. 다음 項에서 寫眞과 圖版을 이용하여 詳述하겠지만, 이것을 요약해 보면 洗筆 그릇에 물을 묻힌 붓으로 우선 淡墨을 만들고, 그 붓끝에 濃墨을 찍고 먹물 접시에다 적당히 혼합시켜 이 淡墨과 濃墨 中間에 해당되는 中墨層을 만들어 淡墨·中墨·濃墨 등 三段階에 걸친 변화를 만든다. 이것은 한번 배워 놓기만 하면 무한으로 응용할 수 있는 것이다. 또한 畵面의 大小를 막론하고 이 세 가지 墨色 만드는 법은 항상 동일한 순서로 행하고, 다만 커다란 畵面에 그릴 때와 色紙 같은 작은 종이에 그릴 때와는 붓의 大小라든가 벼루에 먹을 가는 그 먹물의 量이라든가는 차이가 있지만 붓의 操作方法은 같다. 이 그림에서는 알기 쉽게 淡墨에서 濃墨으로 移行하는 段階가 부드럽게 溶合되듯 변해가고 있지만, 실제로는 最初의 一筆로부터 이같이 淡墨과 濃墨이 고르게 溶合되는 게 아니고, 그림을 그려가다가 붓을 여러번 먹물 접시에 調墨하는 동안에 자연적으로 만들어지는 것이다.

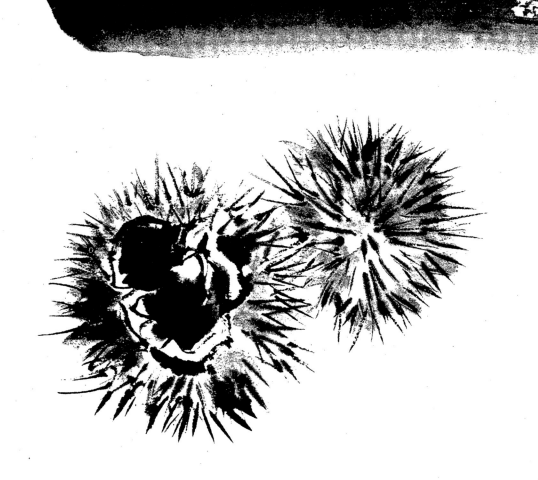

1. 새붓은 풀로 굳혀져 있으므로 부드럽게 풀어 주어야 한다. 갑자기 강하게 누르면 붓끝을 버리게 되는 수도 있다.

2. 붓촉에 물을 담뿍 묻혀 먹물 접시에다 옮긴다. 寫眞과 같이 접시 모서리에 붓촉을 가볍게 훑듯 물을 떨군다.

3. 붓촉 5밀리 정도에, 잘 갈아놓은 濃墨을 묻힌다.

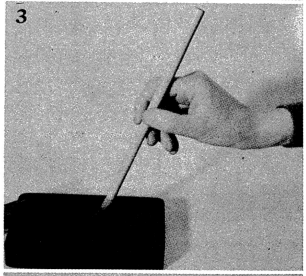

4.. 앞서 옮겨놓은 맹물에 濃墨을 섞어 淡墨을 만든다. 淡墨은 그림으로 보인 정도의 濃度가 적당하며 이 이상 짙어져서는 안된다. 오히려 이 이하로 엷어지는 것은 상관 없다. 이 墨과 물을 섞을 때, 寫眞처럼 붓을 45度쯤 눕히고 접시 前方에서부터 자기 앞쪽으로 옮기듯 섞는다. 반대로 자기 앞에서부터 前方으로 붓을 가져가면 붓촉을 상하게 할 수가 있으니 주의하지 않으면 안된다. 淡墨을 만들어 보고, 그것이 접시에 고루 잘 퍼지지 않고 기름처럼 작은 물방울이 생겨 물을 받지 않을 때는 접시 表面에 기름기가 있다는 증좌이므로 마른 헝겊이나 종이로 깨끗이 씻어

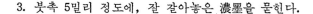

새로 만들어야 한다. 아무리 조심하더라도 이 접시 表面의 기름기는 정말 피하기 어려운 것으로, 이것은 공기중의 여러 가지 油性分이 매끄러운 접시 表面에 잘 묻어나기 때문이라 생각한다.

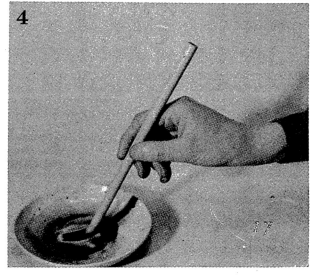

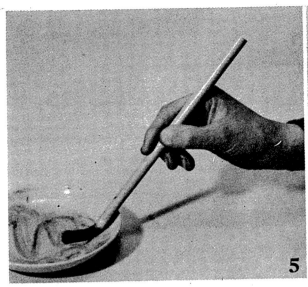 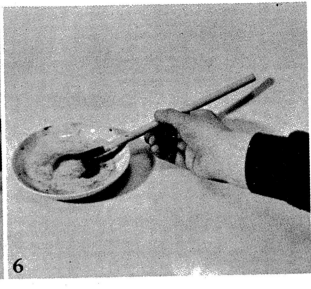

5. 淡墨을 만든 붓을 어느 정도 강하게 접시에 꼭 누르면서, 접시 前方으로부터 자기 앞쪽으로 크게 左右로 지그자그를 그리며 옮겨 온다. 이것은 붓끝을 어느 정도 평평하게 하기 위한 操作으로, 대개 한번쯤이면 충분하다.

6. 이 操作은 붓끝에 묻은 많은 淡墨의 量을 적절한 量으로 제거하기 위한 것으로서, 前方에서부터 자기 앞으로 크게 지그자그를 그리며 끌고온 손목을 寫眞처럼 오른쪽으로 눕힌다. 그렇게 하면 손바닥이 위를 향하게 되고, 방금 접시에 눌려 평평해진 붓끝이 위를 향하게 된다. 붓끝의 평평한 面과 접시의 평평한 面이 겹치듯 수평으로 만들지 않으면 안되므로, 손목을 옆으로 눕힐 뿐만 아니라 붓대를 잡은 엄지손가락을 약간 앞으로 밀듯 하면서 붓대를 半回轉시키지 않으면 이런 狀態가 되지 않는다. 이렇게 하고 난 다음에 붓대 끝 3센티 정도쯤 되는 곳을 접시 모서리에 올린다.

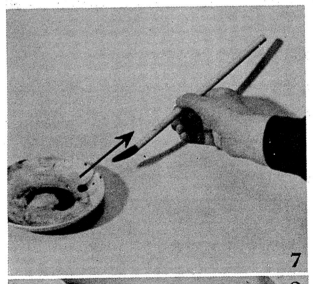

7. 붓대를 가볍게 누르듯 힘을 가하면서 재빠른 動作으로 붓대와 붓끝을 동시에 접시 밖으로 훑어내면 淡墨을 접시에다 크게 한 방울 짜낼 수가 있다. 이런 動作을 세번 되풀이한다. 말하자면 세 방울쯤 淡墨을 짜내는 것이다.

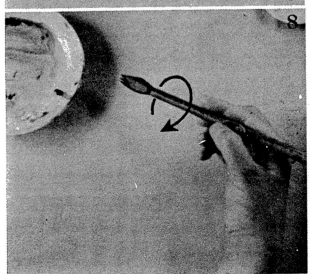

8. 이번에는 붓대를 쥔 손가락을 그대로 떼지 않고, 아까와는 반대로 자기 앞쪽으로 빙그르르 세 손가락으로 붓대를 半回轉시켜, 방금 접시 모서리에 훑어낸 부분이 위가 되도록 한다. 붓대를 쥔 손가락을 떼지 않고 붓대를 돌리게 되므로 이 경우는 寫眞처럼 붓 잡은 모양이 부자연스럽게 된다.

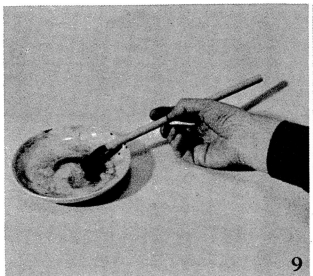
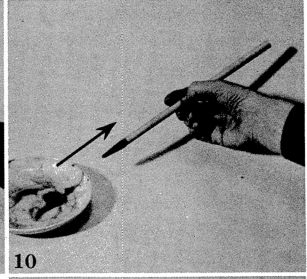

9 10

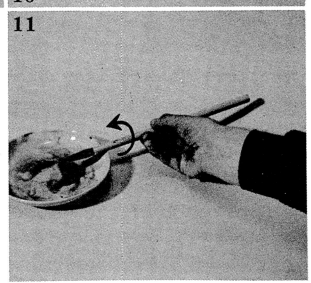

11

9. 그대로 寫眞 6과 같이 붓대를 水平으로 유지하며, 붓촉이 접시 안에 있는 淡墨에 묻지 않도록 이쪽도 붓대와 붓촉을 동시에 훑어낸다.

10. 이런 操作을 세번 재빨리 거듭하여 이쪽에서도 過多한 淡墨을 짜낸다. 이로써 붓촉에 묻은 淡墨의 量은 많지도 적지도 않은 적당한 量으로 加減되는 것이다. 이것은 소위 標準量으로서 그리고자 하는 對象에 따라 붓에 묻히는 淡墨의 量은 다소 달라지게 된다.

11. 여기서 부자연스럽게 붓을 잡은 엄지손가락을 다시 앞으로 내밀듯 되돌리고 붓대도 半回轉시켜 제자리로 돌리고, 寫眞 6의 상태로 되돌아간다.
붓촉은 兩側으로 짜내어져서 납작해져 있지만, A圖처럼 약간 활처럼 한쪽으로 굽은 상태가 되므로 다시 한번 붓대를 水平으로 접시 모서리에 대고, 이번에는 淡墨을 짜내는 게 아니고 이렇게 구부러진 붓끝을 點線으로 보인 바와 같이 바로 고쳐야 하므로, 천천히 가볍게 접시 모서리에 붓대를 끌어 붓촉을 똑바로 한다.

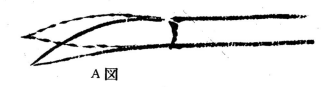

A 図

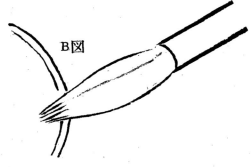

B 図

12. 붓촉은 납작해지고 똑바로 잡혀졌지만, 끝이 약간 갈라져서 흩어진 상태이므로, 이번에는 그 끝을 접시 모서리에 두서너번 가볍게 두드리듯 이쪽을 가지런히 한다.

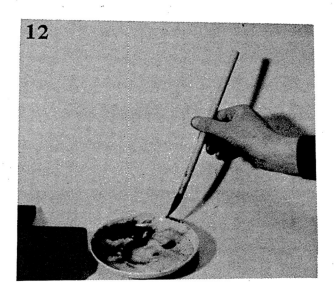

12

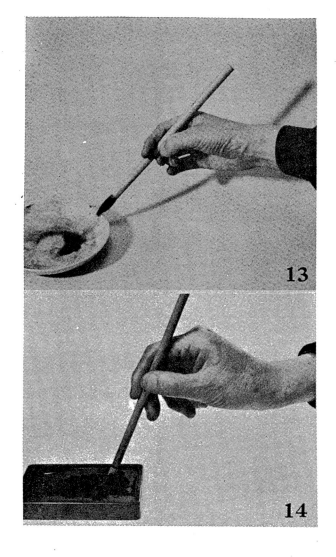

13. 反對側도 고치지 않으면 안되므로 붓대를 쥔 손가락을 떼지 않고 자기 앞쪽으로 半回轉시켜 反對側도 가볍게 두서너번 두드리듯 가지런히 고친다.

C圖는 붓촉이 납작해지고 붓촉도 가지런한 상태를 보여준다.

D圖는 납작해진 쪽이 아니고 엷어진 側面을 위쪽에서 본 붓의 상태이다.

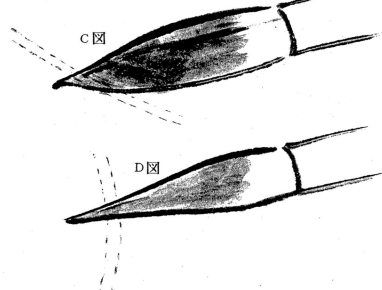

C図

D図

14. 다음엔 붓의 넓적한 쪽이 아니고, 얇은 側面으로 벼루에서 濃墨을 묻힌다. 붓대를 45度쯤 기울여 E圖처럼 左右로 지그자그 形狀으로 붓끝을 천천히 굴리며 濃墨을 묻힌다. 붓이 기울어져 있어서 墨의 量은 벼루에 직접 닿는 側이 당연히 많아진다. F圖의 墨量은 그리고자 하는 對象에 따라 많아질 때도 있고, 아주 조금만 붓끝에 묻히는 수도 있지만, 標準은 이 F圖 정도로 하고 지금까지의 붓의 操作方法은 모두 같다.

두말할 필요도 없이 G圖처럼 上下로 붓을 사용해서는 안된다. 모처럼 가지런하게 만든 촉끝이 흩어질 뿐만 아니라 붓끝을 상하게 하고 엉키게 된다.

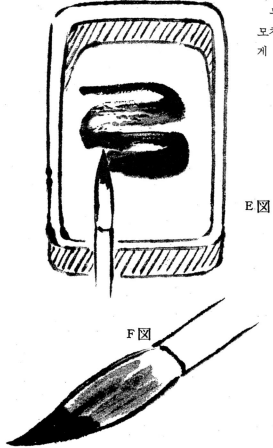

E図

G図

F図

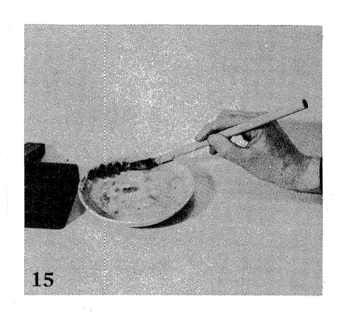

15. 그림을 그릴 때는 붓끝에 먹을 찍은 側, 말하자면 벼루에서 직접 먹을 찍어 먹이 많이 묻어 있는 側을 직접 종이에 대고 그리는 게 아니다. 반드시 먹이 많은 側을 위로 하여 그린다. 앞 페이지 F圖를 예로 들어 설명자면 이 붓을 뒤집어 논 상태에서 그린다는 것이다. 위라고 설명했지만 정확하게는 붓끝을 옆으로 기울여서 그리는 수가 많은데, 이 설명은 붓눌림 方法 項에서 다시 설명하기로 하고, 이와 같이 짙은 먹이 묻은 側을 위로 하여 寫眞 14까지로 만들어진 붓(F圖)으로 線을 그어본 것이 아래 A 圖이다. 이 정도라면 좋지만, 淡墨과 濃墨이 뚜렷이 구별되어 날카롭게 2分되는 것이 보통이다. 그래서 이 淡墨과 濃墨의 境界를 부드러이 融合시켜 그 中間에 中墨層을 만들지 않으면 안된다. 이 操作이 15의 寫眞과 아래의 세 가지 그림이다.

우선 벼루에서 濃墨을 찍은 붓을 그대로 접시 오른쪽 內側 경사진 평평한 面에 갖다 댄다. 말하자면 濃墨이 묻은 側이 밑으로 가는 것이다. 그대로(D圖) 처럼 자그마하게 지그자그를 서너번 그리면서 자기 앞으로 끌어 내리고, 이것을 두번 되풀이하는데, 두번째는 처음의 지그자그보다 약간 자기 앞으로 처지게 한다. 위쪽으로 붓을 되돌리면 처음의 지그자그에서 묻은 濃墨으로 붓

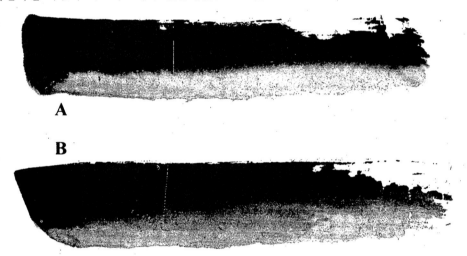

A

B

끝 전체가 까맣게 물들게 되므로 조심해야 한다. 이 二回의 操作은 淡墨과 濃墨의 境界를 부드럽게 하고, 僅少하지만 中墨層을 만들기 위해서 하는 것이다.

이 二回의 지그자그로 붓끝은 또 다시 약간 벌어지게 된다.

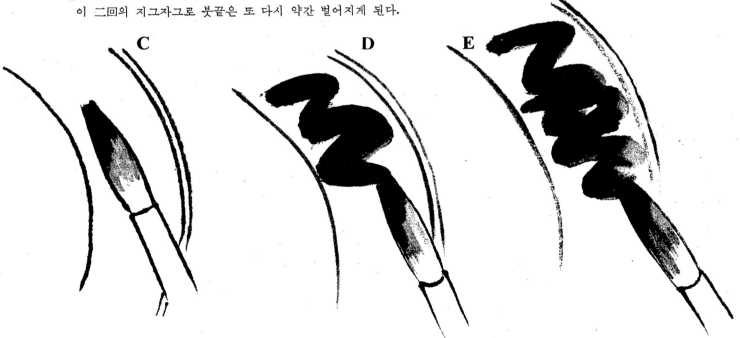

C D E

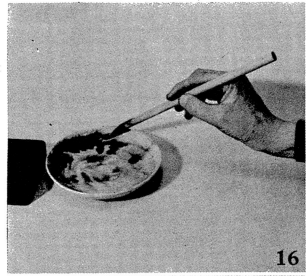

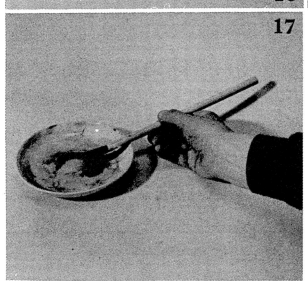

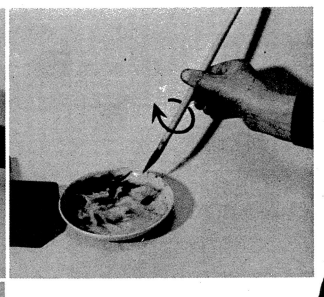

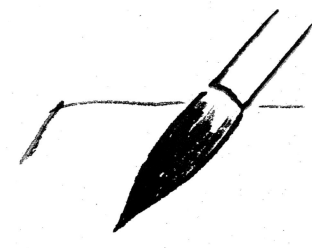

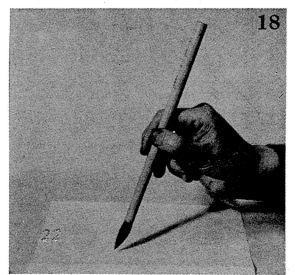

16. 약간 벌어진 붓끝을 가지런히 고치지 않으면 안된다. 濃墨이 묻은 側은 접시 안에서 작게 지그자그를 그린 다음에 가볍게 두드리듯 해서 고치며, 反對側의 墨이 적게 묻은 側은 손가락으로 붓대를 돌려 접시 모서리에 두세번 가볍게 두드리듯 하여 고친다.

17. 이것으로 다 끝난다. 이와 같이 많은 페이지를 빌어 길게 설명하고 보니 꽤 까다로운 것처럼 보이지만, 이러한 모든 操作은 숙달되면 대체로 15秒에서 20秒 정도로 할 수 있다. 여기서 붓끝을 잘 보고, 아무래도 먹이 많이 묻어 있다고 느끼게 되면(실제로 그러한 예는 항상 일어난다) 다시 한번 가볍게 조용히 접시 모서리에 훑는다. 이 때문에 다시 얼마간 붓끝이 벌어지게 되므로 그런 경우엔 다시 한번 붓끝 兩側을 가볍게 두드리듯 가지런히 놓는다.

18. 실제로 그림을 그리게 되는 段階가 되었으므로 濃墨이 묻은 쪽을 위로 하고, 다시 그려나가는 방향으로 붓을 약간 눕히듯 기울인다. 이와 같이, 붓을 똑바로 세워서 사용하는 直筆의 경우를 제외하고, 조금이라도 붓을 기울여 사용할 때는 붓은 側筆 아니면 半側筆이 돼 있는 법이므로, 이렇게 濃墨이 묻은 쪽을 위로 혹은 그려 나가는 방향으로 보내서 사용한다. 결코 濃墨이 묻은 쪽을 밑으로 하여 직접 종이에 대고 그리지 않는다. 이 點에 대해서는 直筆·側筆·半側筆 項에서 다시 자세히 설명하기로 한다.

19. 그런데 지금 설명한 바와 같이 濃墨을 묻힌 쪽을 위로 하여 그림을 그려나가는 방향으로 약간 기울여서 寫眞처럼 側筆로 옆으로 線을 그어 보자. 앞에서도 말한 바와 같이 淡墨과 濃墨의 境界가 조금도 融合되지 않고 뚜렷이 구별되면 좋지 않은데, 그렇다고 처음부터 21페이지의 B圖처럼 되지도 않는다. 처음부터라는 것은 初心者란 뜻이 아니고, 洗筆器에서 물을 묻혀 처음으로 淡墨을 만든 第一回째의 段階라는 뜻이다. 그려 가다가 두번 세번 같은 操作을 거듭하는 동안에 이같이 부드럽게 融合되는 것으로서, 단 한번만으로 이루어지는 것은 아니다. 또한 그리고자 하는 對象에 따라서는 A圖의 정도쯤이 좋은 경우도 상당히 있는 법이다.

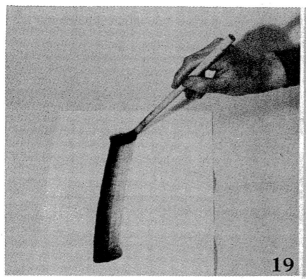
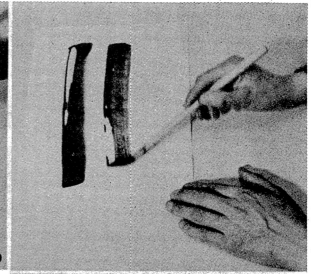

19

20
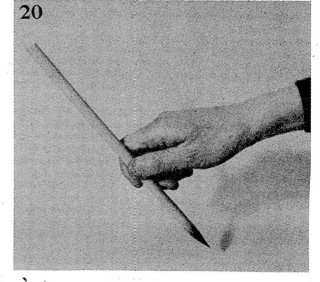

20. 이와 같이 붓을 앞으로 기울여서 그리는 경우도 상당히 많고, 이런 때에도 반드시 붓은 한쪽으로 기울여져 있으니, 濃墨이 묻은 쪽을 위로, 아니면 그려 가는 쪽으로 옆으로 기울여서 그린다. (24페이지 A圖 參照)

그리는 對象에 따라 여러가지이지만, 原則으로서는 접시에다 淡墨을 만드는 경우에는, 붓끝 털이 박힌 붓대 가까운 곳에는 물기를 약간 남겨 놓는다.

붓대를 45度쯤으로 유지하면서 행하면 붓끝 전체가 淡墨으로 젖는 일은 별로 없을 것이다. 그러나 여러번 같은 操作을 되풀이 하고 있는 동안에는 붓털 전체가 淡墨으로 젖어버리거나, 濃墨이 過多하게 묻어버리게도 되므로 가끔 洗筆器에 붓을 새로 빨고, 또한 접시 안에 淡墨이 너무 많을 때에도 洗筆器에 옮기거나, 또 淡墨이 너무 짙어졌을 때는 역시 마찬가지로 일단 버리고 새로이 淡墨을 만들도록 한다. 접시 안의 淡墨의 量은 항상 一筆 정도가 적당하다.

그러나 여기서 꼭 주의할 일은 一筆마다, 즉 一筆을 다 쓰고 나서 그때마다 이 調墨 方法을 다시 처음부터 되풀이하는 것이냐 하면 결코 그렇지는 않다.

이미 붓끝은 어느 정도 넓적해져 있으며, 먹물접시 안에는 淡

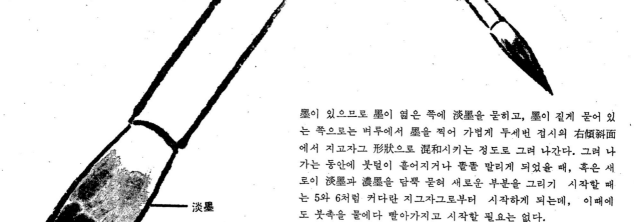

墨이 있으므로 墨이 엷은 쪽에 淡墨을 묻히고, 墨이 짙게 묻어 있는 쪽으로는 벼루에서 墨을 찍어 가볍게 두세번 접시의 右傾斜面에서 지고자그 形狀으로 混和시키는 정도로 그려 나간다. 그려 나가는 동안에 붓털이 흩어지거나 똘똘 말리게 되었을 때, 혹은 새로이 淡墨과 濃墨을 담뿍 묻혀 새로운 부분을 그리기 시작할 때는 5와 6처럼 커다란 지그자그로부터 시작하게 되는데, 이때에도 붓촉을 물에다 빨아가지고 시작할 필요는 없다.

요는 붓끝이 어느 정도 넓적해져 있고, 濃墨 등으로 붓털 전체가 까맣게 물들어 있지 않는 한, 墨이 짙게 묻어 있는 쪽과 엷은 쪽이 뚜렷이 식별될 수 있는 동안에는, 淡墨이 묻은 쪽에는 淡墨을, 濃墨이 묻어있는 쪽에는 濃墨을 더 묻혀가면서 그려나가게 되는 것이다.

먹물접시의 淡墨이, 淡墨 이상으로 짙어지거나 또는 淡墨이 없어지거나 부족해졌을 때는 새로 물을 가하고, 이 때에는 첫 段階로부터 다시 시작하게 된다.

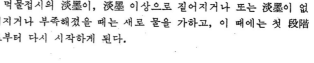

淡墨

中墨

濃墨

直筆·側筆·半側筆

墨畫에서 쓰이는 붓놀림 방법에는, 直筆·側筆·半側筆이라는 세 종류가 있으며, 이 세 종류의 사용법을 여러 가지로 섞어 가면서 描寫해 가고 있다. 이것을 알기 쉽게 그림으로 설명해 보면 A圖는 直筆로서, 붓대도 붓촉도 垂直으로 세우고, 즉 종이에 대하여 90度 角度로 線을 긋는다. 주로 가느다란 線을 긋기 위해 사용되는데, 대(竹)를 그리는 경우처럼 폭 넓은 線을 긋는 때도 있다.

다음에는 B圖를 보자. 그려진 線의 방향에 대하여 붓이 直角이 되도록 사용한다. 붓대는 45度쯤 기울여서 사용하는 경우가 가장 많은 것 같은데, 붓을 더욱 눕혀서 붓촉 전체를 사용하는 경우도 있고, 거의 垂直 가까이 세워서 사용하는 경우도 있어 여러가지로 이용한다. 또한 붓대를 자기 앞쪽과 反對로 前方으로 기울여서 그리는 경우도 많은데, 이것은 모두가 側筆이다. 항상 알파벳의 T字를 생각하면 된다. 옆 水平線이 그리는 線으로서 垂直線이 붓대라고 생각하면 되는 것이다. 그리는 線은 四方 八方으로 그릴 수가 있게 되는데 붓대는 항상 T字처럼 側筆로 해서 사용한다.

C圖는 이 直筆과 側筆의 中間에 해당되는 사용법으로, 붓의 傾斜는 側筆과 마찬가지이다. 그리는 對象에 따라 다소 傾斜度를 변화시키지만, 붓대는 直筆과 側筆 中間에 位置하도록 기울여서 사용한다. 이 세 종류의 用例는 다음 페이지에서도 언급하였으니 참고로 해주기 바란다.

다음에 調墨의 項에서 直筆을 제외하고 側筆과 半側筆을 사용할 경우, 墨이 많은 쪽을 위 혹은 옆으로 기울여서 사용하는 것을 설명했는데, 여기서 알기 쉽게 圖解해 보면, 붓촉의 먹이 많이 묻은 쪽이 위가 되는 것은 원칙적으로 변함이 없지만 A圖처럼 濃墨이 있는 쪽을 위가 되도록 사용하는 경우는 대체로 커다란 畫面, 그것도 굵은 나무줄기라든가 芭蕉 잎처럼 큰 것을 힘차게 그리고 폭넓게 그리는 경우 등에 흔히 사용한다. B圖는 붓끝을 옆으로 눕혀 濃墨이 있는 쪽을 얼마간 종이에서 뗀다고 할까 들어올리듯 해서 사용하는 것으로, 이 사용법이 가장 많으며, 이런 식으로 사용하면 붓끝이 별로 흩어지지 않고 계속 잘 그려나갈 수가 있다. 그러나 항상 붓끝에만 주의를 집중시키고 있다가는 정작 描畫 쪽이 허술해지고 만다.

계속 착착 그려 나가는 과정에서는 C圖처럼 濃墨이 묻은 쪽을 옆으로 기울여 종이와 平行이 되도록 사용하는 경우도 생기지만 이것은 별 상관 없다. 다만 D圖처럼 濃墨이 있는 쪽을 곧장 밑으로 해서 사용해서는 안된다는 것만을 염두에 두면 된다.

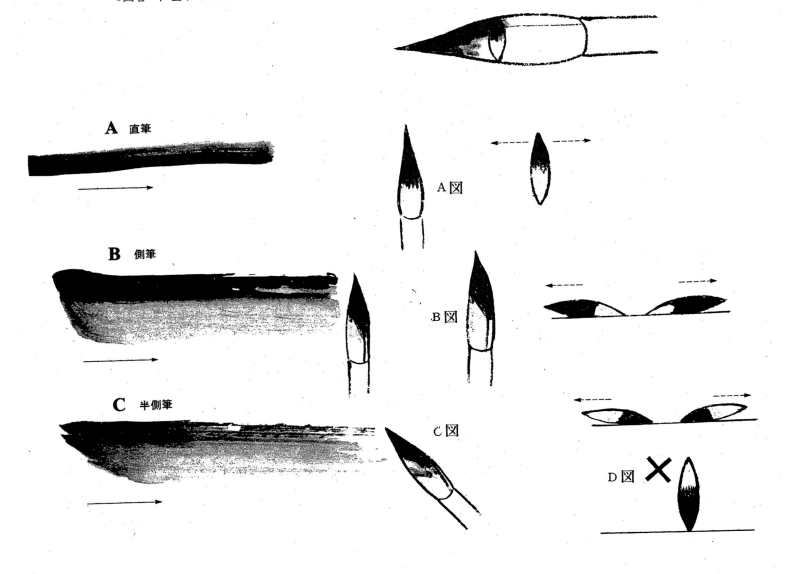

A 直筆

B 側筆

C 半側筆

A 図

B 図

C 図

D 図

세 종류의 붓은 어떠한 방향으로도 그릴 수 있다고
앞 페이지에서 언급했지만 여기에 그 일부를 예로 들
어본다. A圖는 모두가 直筆이다. 붓의 圖解가 이것만
으론 적당치 않지만, 물론 垂直으로 붓대를 세우는
것이다. B圖와 C圖는 앞 페이지의 설명대로다. 가장
중요한 것은 D圖의 붓 사용법으로서, 이것이 세 가지
基礎 技法 중의 하나인 懸腕側筆의 使用法으로서, 描
畵上 가장 使用 頻度가 많고, 調墨 이상으로 중요한
筆技이므로 꼭 습득해 두지 않으면 안된다. 다음 페이
지에서 알기 쉽게 圖解해 보겠다.

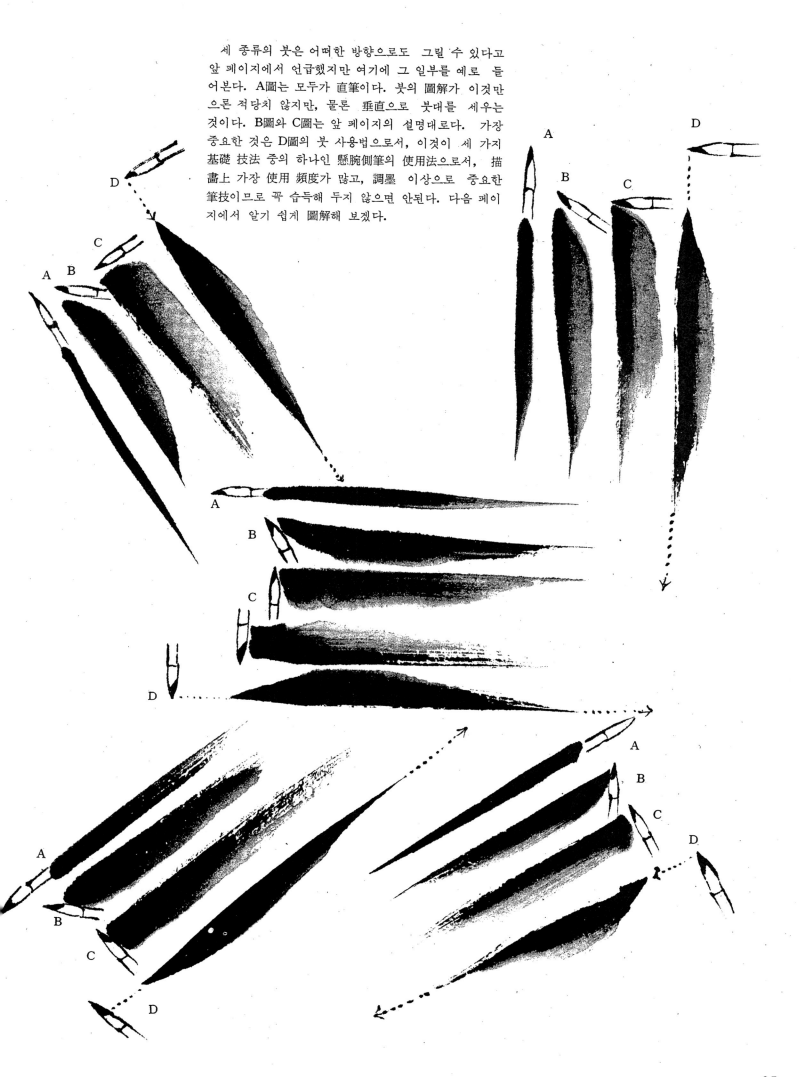

懸腕側筆의 使用法

　　濃淡畵 만드는 법, 세 종류의 붓의 用法, 이 두가지 基礎 技法은 자세히
설명했다. 나머지는 이 側筆을 懸腕으로 그리는 붓의 사용법이다. 描寫에
있어서는 運筆의 90 퍼센트를 이 懸腕側筆法으로 행한다. 그렇다고는 하나 이
것이 특별히 어려운 것은 아니며, 그림을 보아도 대체로 알게 되리라 믿지
만, 이해하기 쉽게 비근한 예를 하나 들어 설명해 보자면, 이 붓의 사용법은
빗자루로 마루를 쓸 때의 요령이 바로 그것이라 할 수 있다.

　　　　　붓을 든 손을 고정시켜 놓고 그리기 시작하는 것이
아니고, 빗자루를 쓸 때와 똑같은 요령으로, 그리기
시작하는 종이 부분의 前方(약 4, 5센티 정도)에서부터
運筆하기 시작하여 종이에다 線을 긋고, 그대로 動作
을 멈추지 않고서 약간 공중으로 붓을 들어올려 그친
다.

　　「나쁜 예」처럼, 최초의 運筆을 잘해도 최종 부분에
서 붓을 멈추어서는 안된다. 또한 앞 페이지의 側筆C
圖의 예처럼 起筆 部分에서 붓을 멈추고, 그런 다음에
붓을 運筆해가는 것도 안된다.

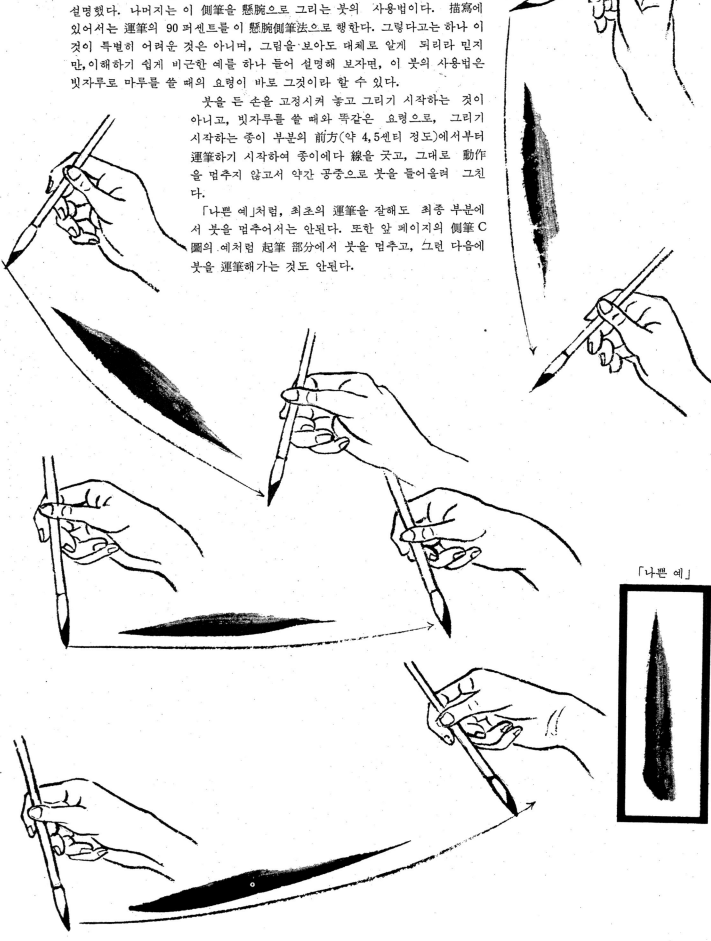

「나쁜 예」

懸腕側筆의 練習圖

懸腕側筆의 描法을 잘 습득하도록 練習圖를 揭載해 둔다. 1에서부터 시작하여 차례대로 오른쪽으로 도는데, 그려가는 방향에 대하여 붓은 항상 側筆이 되도록, 또한 붓끝 넓적한 면이 대개 紙面과 平行으로 겹치게끔 그려 가는 방향으로 濃墨 있는 쪽을 향하게 한다. 그 濃墨 있는 쪽을 약간 紙面에서 약간 떼는 듯이 들어올린다(24페이지 B圖參照).

오른쪽으로 그려 감에 따라서 손목의 방향도 자연 변하는데, 동시에 붓대를 쥔 세 손가락으로 조금씩 붓대를 前方으로 돌려서 붓촉의 넓적한 면과 紙面이 平行으로 겹치도록 가감하지 않으면 안된다.

1에서 6까지는 손바닥이 위를 향해 筆者의 얼굴과 마주보는 위치가 되고, 7과 8에서는 그대로의 손바닥 형태로는 그리기가 힘들므로 손목을 비틀어 손등이 위를 향하도록 해서 그려 가면 수월할 것이다. 9와 10은 6과 4처럼 위에서 밑으로 그린다. 正確하게 側筆로 붓을 다루면 그림처럼 붓끝이 닿는 곳은 거의 直線이고, 붓촉 안쪽이 닿는 부분은 둥글게 되어 마치 버들잎이나 작은 물고기 같은 모양이 된다. 만약 그려 놓은 線의 兩側이 똑같이 부풀어 오르면, 잘못 直筆로써 그리고 있는지도 모르는 것이다.

蘭꽃은 이 描線을 다섯개 합친 것이며, 대(竹) 잎도 線을 길게 이용하고, 起筆 부분에서 약간 힘을 가하면 된다. 동백꽃이나 장미의 잎, 기타 비슷한 잎들은 이 描法으로 약간 폭넓게 二筆 혹은 三筆을 합쳐서 이루어지는 것이다. 43페이지의 본보기 梅花 나무의 줄기도 이 描法으로 線을 길게 사용한 것이다. 이것이 描畫의 基本筆法이며, 대부분의 描畫에서 사용되는 筆法이다.

三種類의 붓의 用例

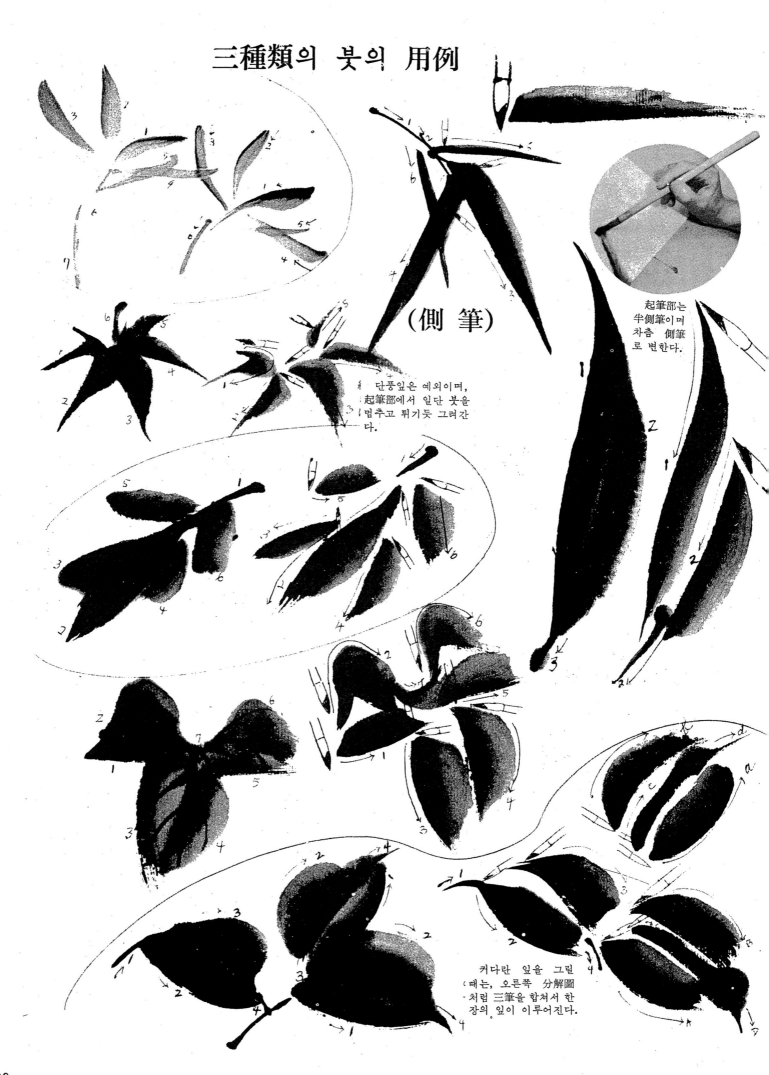

（側 筆）

起筆部는
半側筆이며
차츰 側筆
로 변한다.

단풍잎은 예외이며,
起筆部에서 일단 붓을
멈추고 튀기듯 그려간
다.

커다란 잎을 그릴
때는, 오른쪽 分解圖
처럼 三筆을 합쳐서 한
장의 잎이 이루어진다.

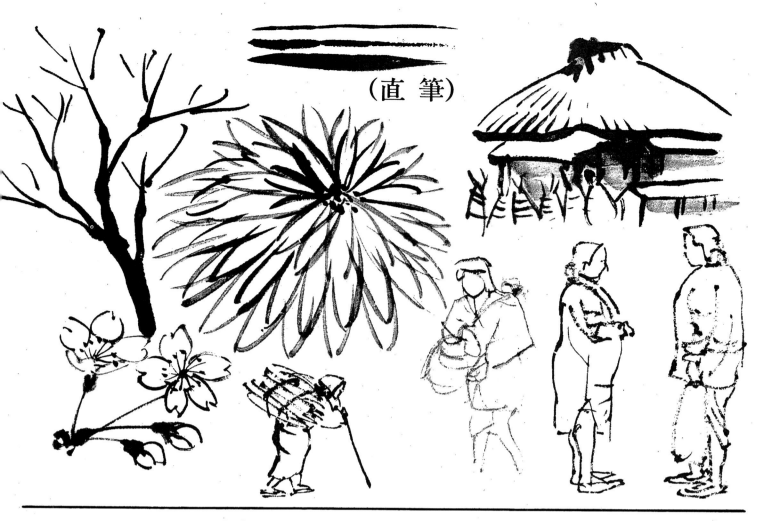

(直 筆)

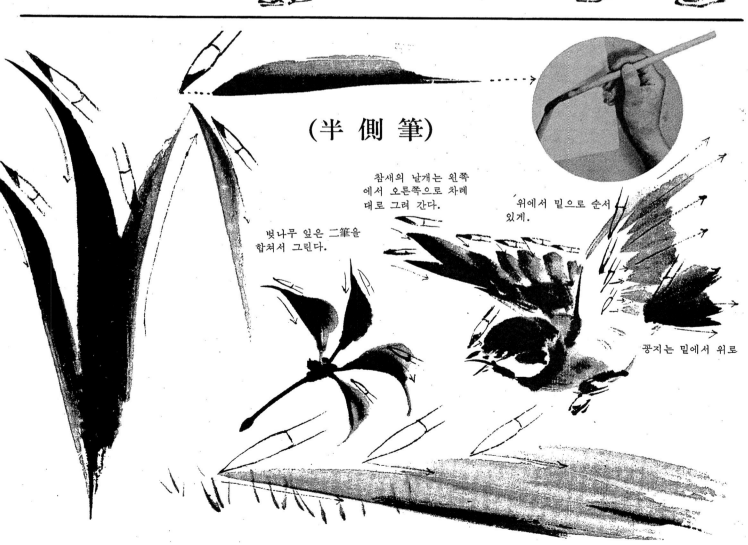

(半 側 筆)

참새의 날개는 왼쪽
에서 오른쪽으로 차례
대로 그려 간다.

위에서 밑으로 순서
있게.

벚나무 잎은 二筆을
합쳐서 그린다.

꽁지는 밑에서 위로

29

實 技

마침내 描畵 實技로 들어가게 되는데, 옛부터 水墨畵 練習에는 네 개의 기본적 본보기가 있어, 이것을 四君子라 칭한다. 즉 四君子는 蘭·梅·竹·菊을 가리킨다. 모두가 君子처럼 모양으로나 氣品으로나 超俗의 感이 있고, 장미나 모란처럼 華麗한 아름다움은 없지만 눈에 띄지 않는 곳에서 조용히 香氣를 뿜어대는 그 孤高한 아름다움은 실로 東洋的인 精神美를 象徵하고 있다 해도 좋을 것이다.

새로운 時代의 水墨畵에서는 옛부터 내려오는 四君子의 臨模 따위 아무 뜻이 없다고 비난하는 사람이 있을지는 몰라도, 낡고 새로움에 관계 없이 이만큼 아름답고 또한 이만큼 水墨畵에 딱 어울리는 畵題도 많지는 않으리라 생각되므로, 누가 뭐래도 이것을 생략할 수는 없다.

또한 四君子에는 水墨畵의 基本 技術의 대부분이 포함되어 있어서 이 四君子를 배움으로써 沒骨法 같은 墨畵의 筆法을 배울 수도 있는 것이다. 그러나 앞에서 언급한 바와 같이 본보기에 의한 練習의 主目的은, 뭐니뭐니해도 基礎技法을 배우는 데 최대의 뜻이 있다는 것을 염두에 두고, 본보기(自習 敎本)의 模寫만으로 그치지 않도록 명심해 주기 바란다.

自習敎本으로 배우는 또하나의 의미는, 앞에서 설명한 생략이나 單純化의 요령을 배우는 것이기도 하다. 實際的 寫生으로 作畵할 경우, 아무래도 細部에 구애되어 너무 많이 칙칙하게 그리게 되고 적당히 생략, 單純化한다는 것이 퍽 어려운 것이다. 이런 점을 생각하면서 어느 정도로 생략해서 感覺 描寫를 하느냐 하는 것이 실제로 자기 그림을 그릴 때, 制作上에 있어서 비교적 도움이 되리라 생각한다.

蘭(잎)

붓은 中을 사용하여 直筆로 그리는데, 잎이 右上으로 뻗쳐 있으므로 차츰 끝이 오른쪽으로 뻗어 감에 따라 붓을 얼마간 前方으로 기울이는 게 손목도 팔도 잘 돌아 그리기가 좋다. 붓끝 濃墨 묻은 쪽을 그려가는 방향으로 보내서 그린다. 말하자면 붓끝 엷은 側面으로 그리게 되는 것이다.

가느다란 잎 부분은, 힘을 빼고 붓끝을 들어올리듯 천천히 긋고, 잎이 굵어진 부분에서는 억누르듯 약간 힘을 준다. 그러나 하나의 잎을 그릴 때는 起筆에서부터 잎을 다 그릴 때까지 도중에서 붓을 멈추는 곳은 없다.

잎을 다 그린 마지막 부분에서는 점차로 힘을 빼고, 약간 빨리 그러면서도 조용히 紙面에서 붓을 떼는데, 그대로 움직임을 지속시키며 공간에다 그리지 않으면 안된다. 붓을 紙面에서 떼는 것과 동시에 그 움직임을 멈춘 때에는, 본보기 그림처럼 잎 끝이 자연스레 가늘게 그려지지 않는다. 이 본보기 잎 전체는 一回의 調墨으로 다 그릴 수 있다. 1에서 5까지는 아래쪽에서부터 위로 그리는데, 6과 7의 가늘고 작은 잎은 위에서 밑으로 그려 보자. 이러한 筆法이 자주 나타나기 때문이다. 이 작은 잎도 물론 直筆이지만 요령은 26페이지의 懸腕側筆의 運筆法과 같으며, 붓을 멈추고서 그리기 시작하는 것이 아니고 공중에 붓을 들어올려 그 움직임으로 紙面에다 線을 긋게 되는 것이다.

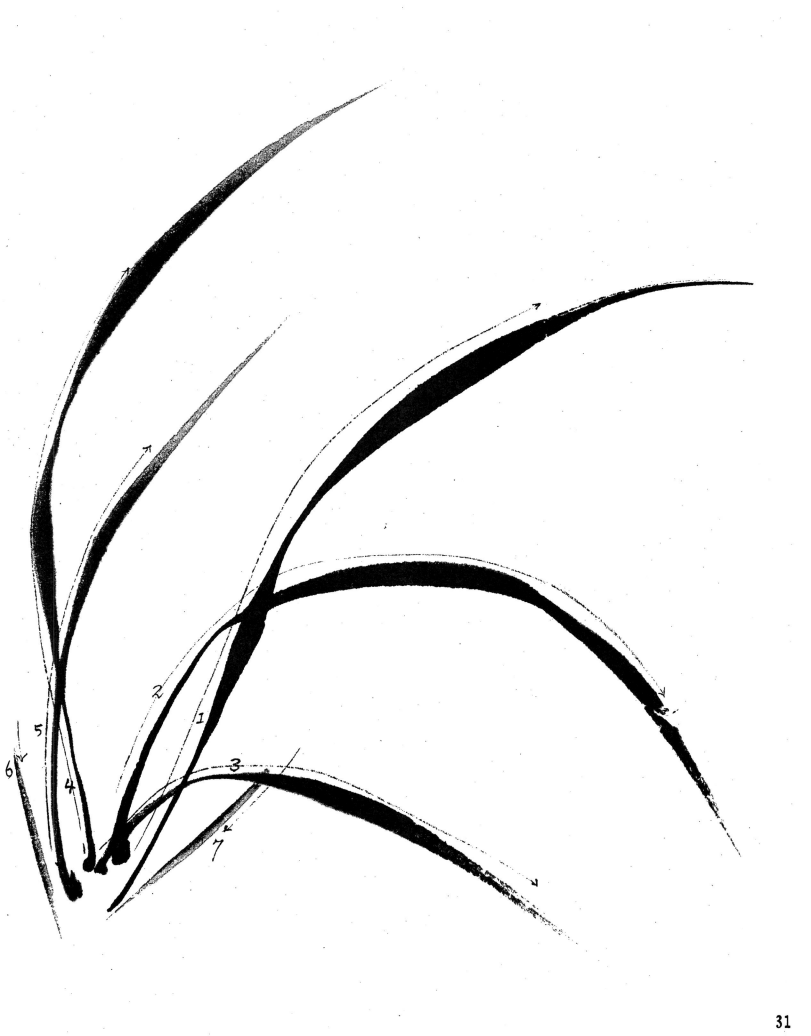

(꽃)

붓은 잎을 그릴 때와 마찬가지로 中 혹은 小를 사용한다.

蘭 잎이 대체로 濃墨을 주로 하여 그리게 되는데 대하여, 꽃은 淡墨으로 그린다. 그러나 아주 少量의 中墨을 붓끝에 묻혀 엷으면 엷은 대로 약간의 濃淡의 변화를 준다. 이 中墨은 벼루에서 묻히지 않고 먹물접시 안에 남아 있는 것을 사용한다. 접시에 中墨이나 濃墨이 한방울도 없을 때는 벼루에서 찍어 오지만, 일단 먹물접시 右側에서 엷게 만들고 결코 짙은 것을 그대로 사용하지 않도록 주의한다.

이 꽃 描法은 모두 27페이지의 懸腕側筆 練習圖의 응용으로, 筆順은 數字의 順序대로 하고, 3내지 4센티 前方에서부터 運筆을 한다. 대체로 2瓣은 작고 2瓣은 크게, 다시 또 1瓣은 보다 작게, 즉 모든 花瓣이 같은 크기로 되지 않게, 또한 花瓣이 모두 花軸의 一點에서 發하지 않게 다소 上下 左右로 삐쳐나가게 해서 그리는 편이 자연스럽게 보인다. 花芯은 「心」字를 草書體로 한 모양으로 그리는데, 이것도 印象的으로 포착한 것으로, 반드시 이렇게만 그리게 돼 있는 것은 아니다. 花瓣의 淡墨에다 對照시켜, 붓끝이 뻣뻣해질 만큼 접시 모서리에 淡墨을 잘 훑어낸 후, 濃墨을 붓끝에 찍어 힘차게 그린다. 花瓣의 淡墨이 마르기 전에 이것을 그리게 되면 부드럽게 溶解되어 아름다운 階調가 이루어진다.

잎은 대체로 濃墨으로 그리고, 꽃은 淡墨으로 다시 전체를 緊縮시키듯 濃墨으로 花芯을 찍는 순서가 된다.

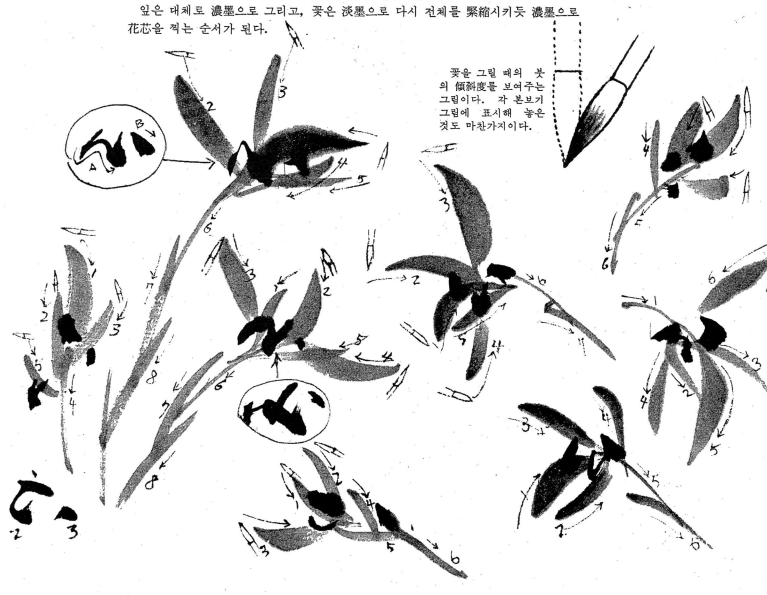

꽃을 그릴 때의 붓의 傾斜度를 보여주는 그림이다. 각 본보기 그림에 표시해 놓은 것도 마찬가지이다.

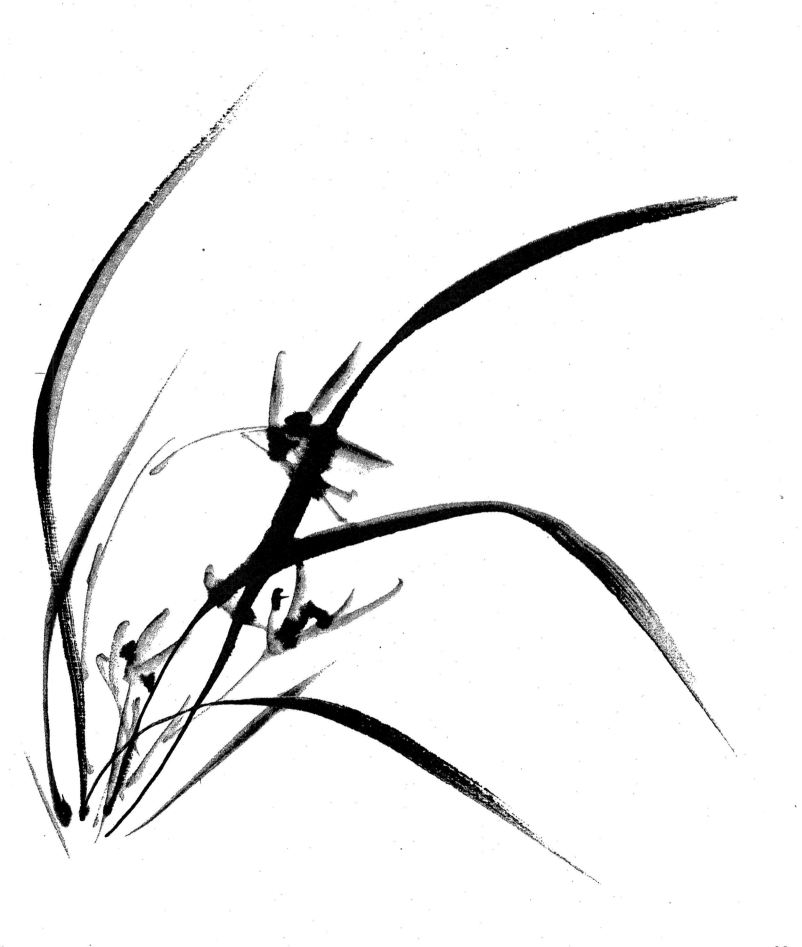

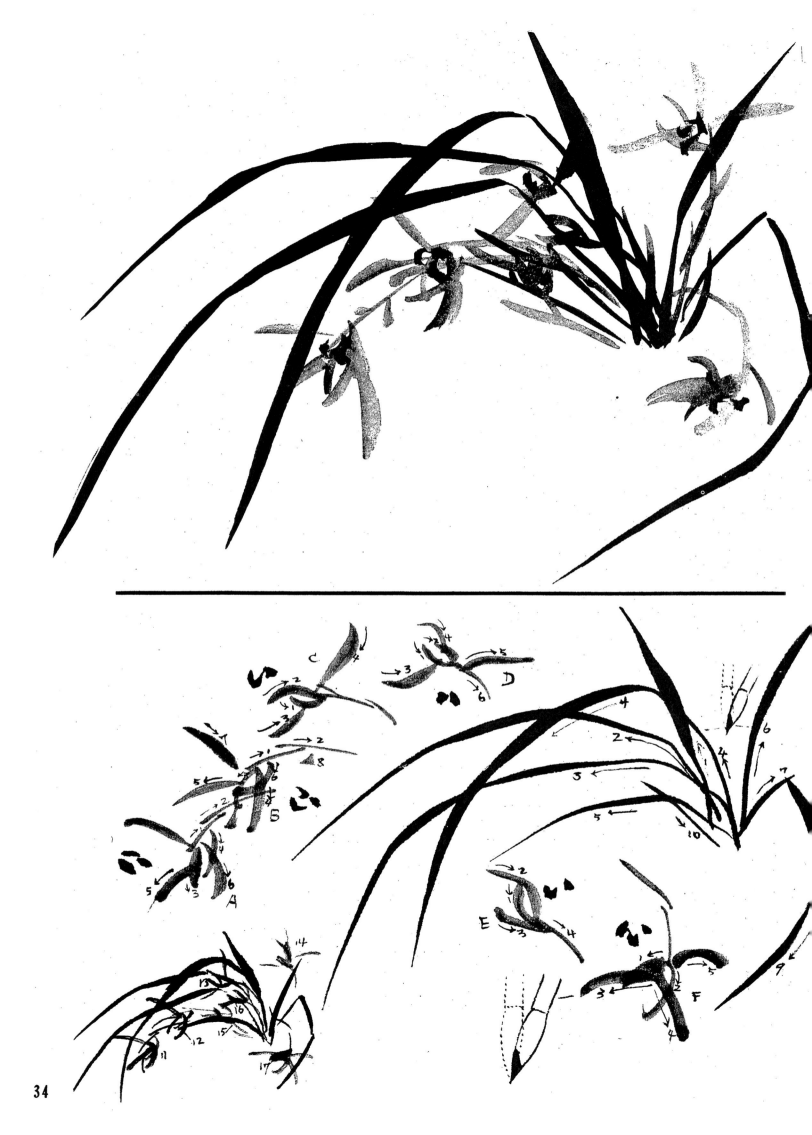

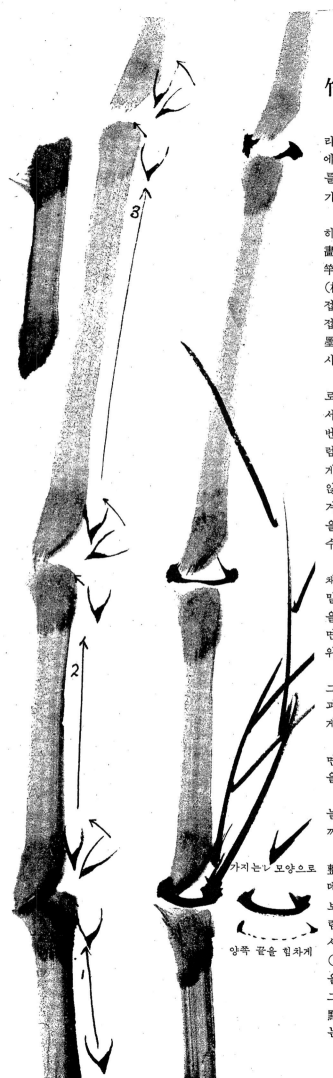

가지는 レ 모양으로

양쪽 끝을 힘차게

竹(竿과 枝)

竹은 竿, 節, 枝, 落 등 네 가지로 이루어져 있다. 우선 竿을 그리는데, 대(竹)의 描寫는 모두가 直筆을 사용하고, 가느다란 대(竹)에는 小를, 굵은 대에는 큰붓을 사용하고, 다시 또 大畵面에 굵은 대를 그릴 때에는 납작붓 등을 써서, 모두가 直筆로 그리게 된다. 본보기 그림에는 中을 썼다.

竹을 그릴 때에는 畵紙를 약간 비스듬히 놓고, 오른쪽 위로 비스듬히 그려 나가면 팔을 움직일 때 무리가 없다. 긴 대(竹)를 그리기 위해 畵面이 길어지면 더욱 이런 식으로 옆으로 비스듬히 그리도록 한다. 竿이 다 그려지면 畵紙를 똑바로 놓고 마디(節)를 그려 넣고 또 가지(枝)를 곁들인다. 붓끝에 묻히는 淡墨의 量은 붓끝 兩面으로 세번씩 접시 모서리에 짜낸 정도가 적당하며, 淡墨을 調節한 다음에는 먹물 접시의 傾斜진 右側에서 中墨을 조금 붓끝에 묻힌다. 먹물 접시에 中墨이나 濃墨이 전혀 없을 때에는 벼루에서 濃墨을 조금 찍어 역시 접시 右側 마른 부분에서 淡墨과 混合시킨다.

參考畵를 보자. 붓은 直筆이지만 붓끝 넓적한 面을, 그려가는 쪽으로 향하게 해놓고 그린다. 畵紙 밖에서 起筆하여 최초의 마디(節)에서 붓을 멈추고 약간 붓에다 壓力을 가해 마디의 굵기를 만들고, 이번에는 붓끝의 향을 그대로 바꾸지 않고서 오직 팔 전체로 화살표처럼 왼쪽 비스듬히 上方으로 천천히 조용히 붓을 빼낸다. 이때 성급하게 붓을 떼면 左端에서 보이고 있는 바와 같이 마디 위가 넓적해지지 않고 둥근 채로 끝나거나 마디에서 약간 밑에 붓끝을 튀긴 자국이 생겨 버린다. 그러므로 일단 힘을 가해서 마디의 굵기가 이루어지면 붓을 조용히 들어올려 차츰 가늘어지는 붓끝으로 5, 6 밀리 정도는 그릴 수 있게 된다.

다음은 위의 마디(節)인데, 붓대를 쥔 손가락은 그대로 떼지 않은 채 세 손가락으로, 특히 엄지손가락으로 붓대를 조금 前方으로 5, 6 밀리쯤 밀어내듯 붓끝을 그림과 같이 비스듬히 하고, 여기서도 壓力을 가하여 아래 마디와 비슷한 폭으로 굵기를 만든다. 그것이 다되면 힘을 빼고, 동시에 엄지손가락을 자기 앞으로 끌어 붓대를 먼저 위치로 즉 直筆로 되돌려 놓는다.

直筆로 돌아오게 함과 동시에, 사이를 두지 않고 곧 다음 마디를 그려간다. 이 붓끝을 비스듬히 힘을 가한 후, 원래의 直筆로 되돌림과 동시에 지체없이 계속 그려간다고 하는 이 두 가지 動作을 圓滑하게 連動시키지 않으면 안된다.

비스듬히 기울인 붓끝을 바로 고치는 動作을 너무 천천히 하게 되면 마디가 둥글게 커지게 되며, 또한 直筆로 고치고 나서 거기서 붓을 멈추어 쉬게 되면 이 또한 마찬가지 결과가 된다.

대(竹)는 위로 뻗을수록 마디와 마디 사이가 길어지며 또 차츰 가늘어지므로, 이러한 것들도 계산하면서 그리지 않으면 안되므로 좀 까다롭다.

竹을 그린 붓은 그대로, 水分이 거의 다 없어진 붓촉을 가늘게 잘 整備하여 붓끝에다 濃墨을 찍고 마디를 힘차게 그린다. 우선 한가운데를 약간 수평으로 하고, 다음에 아래 마디를 약간 俯瞰한 形狀으로 보고 둥글게 하여, 위의 마디는 반대로 위를 둥글게 하든지 혹은 그림처럼 2點으로 생략한다. 같은 붓을 접시 안에서 지그자그로 끌면서 약간 中墨이 되도록 加減하고, 水分을 없애 붓촉을 굳혀서 가지(枝)를 그린다. 작은 가지가 發生된 곳은 힘을 주는데, 마치 文章을 읽다가 체크할 때처럼 가지를 그리면 된다. 말하자면 가지를 그리는 방향에서 逆으로 2, 3 센티 붓을 하늘로 運筆하여 그 氣勢로 點을 탁 찍듯 종이에 대고, 그 反動을 이용하듯 팔 전체로 線을 긋는다.

（잎）

竹葉은 모두 側筆을 사용한다. 27 페이지의 練習圖나 蘭꽃 描法이 그대로 이 描法이 되기도 하므로, 거의 설명할 필요도 없겠지만, 起筆部에서 약간 힘을 가하는 것이 다를 뿐이다. 또한 힘을 준 곳에서 붓을 멈추게 해서도 안되므로, 들어올린 붓이 다시 紙面에 닿게 됨과 동시에 약간 힘을 가하고, 곧 또 힘을 빼서 가만히 붓을 뗀다.

움직임 가운데 힘을 넣기도 하고 빼기도 하여 약간 抑揚을 붙이지 않으면 안되므로 이것도 많은 연습이 필요한 것이다.

이 圖解에서는, 붓이 잎을 그리기 시작한 곳과 密着해서 그려 놓고 있지만, 紙面 關係로 이렇게 된 것이지, 실제로는 3, 4센티, 잎에 따라서 5, 6센티 정도 멀어진 곳에서부터 運筆하지 않으면 안된다.

39 페이지에 다른 본보기 그림을 실어 놓았는데, 잎이 많아 복잡해지면 어디서부터 시작해야 좋을지 망설이게 되지만, 여기에 揭載한 것처럼 각자 그루우프가 몇개 모여 있는 것이므로, 우선 중간쯤 되는 작은잎 그루우프를 시초로 하여 淡墨 끝에 약간 中墨을 만들어 그리고, 그 위에다 濃墨의 커다란 잎 그루우프를 겹치게끔 그리면, 淡墨의 잎과 濃墨의 잎이 잘 융화되어 아름다운 濃淡의 변화가 나타난다. 竹葉이 密生해 있는 경우에는 이와 같이 淡墨의 잎 그루우프를 몇개쯤 먼저 그려 놓고, 그것이 채 마르기 전에 濃墨으로 가까운 커다란 잎 그루우프를 겹치게 해서 그린다.

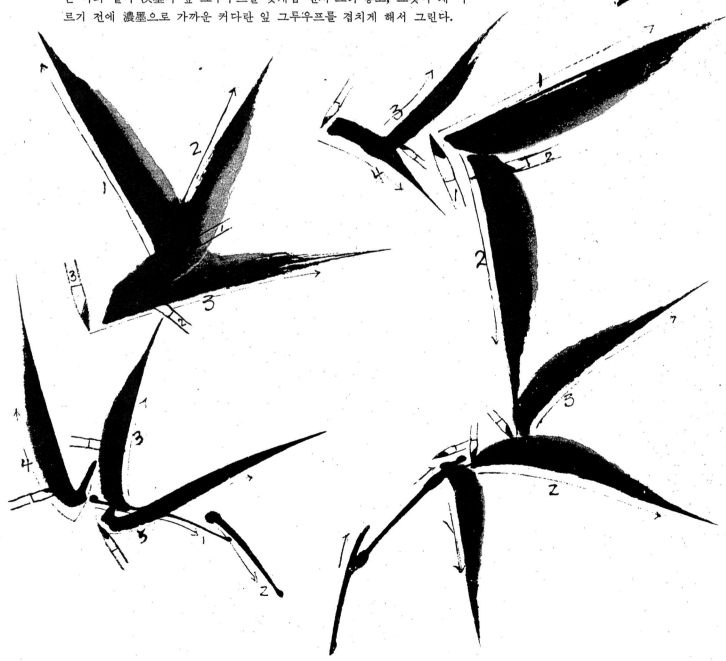

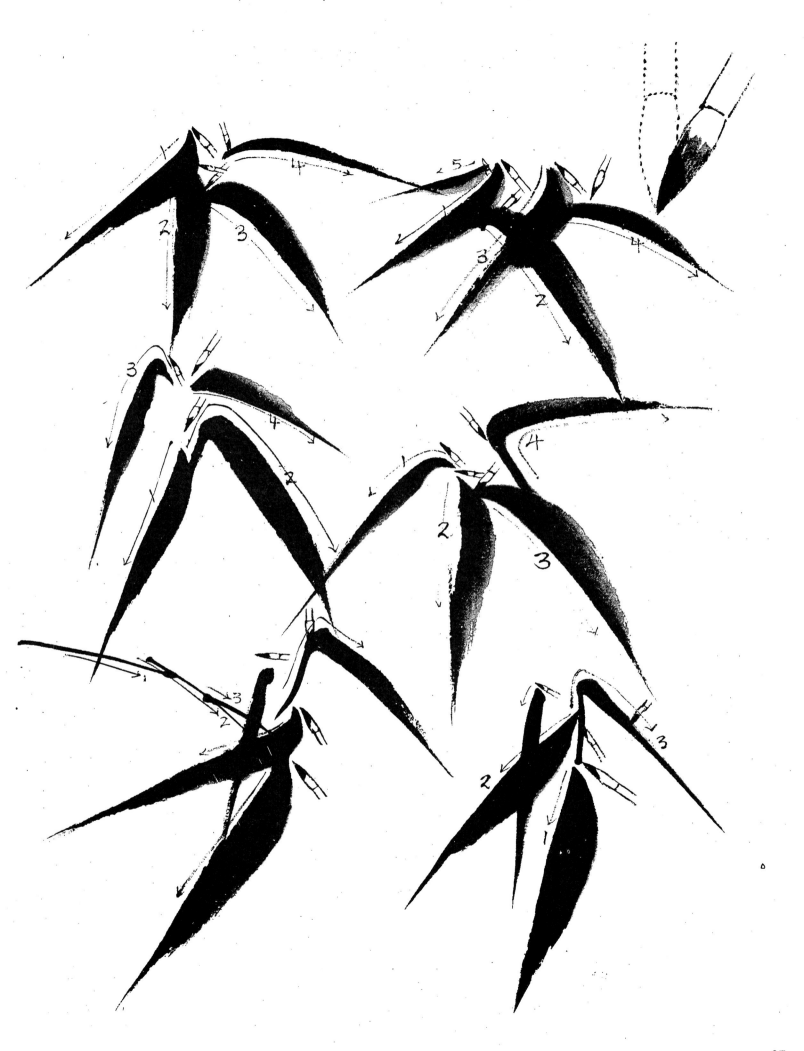

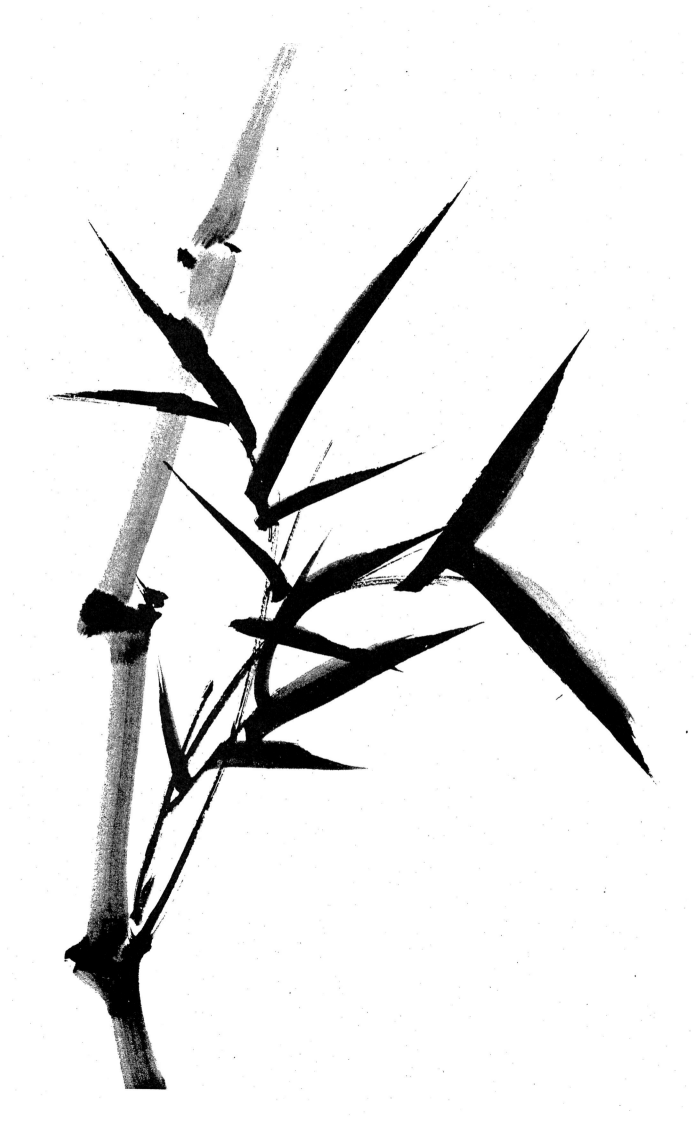

38

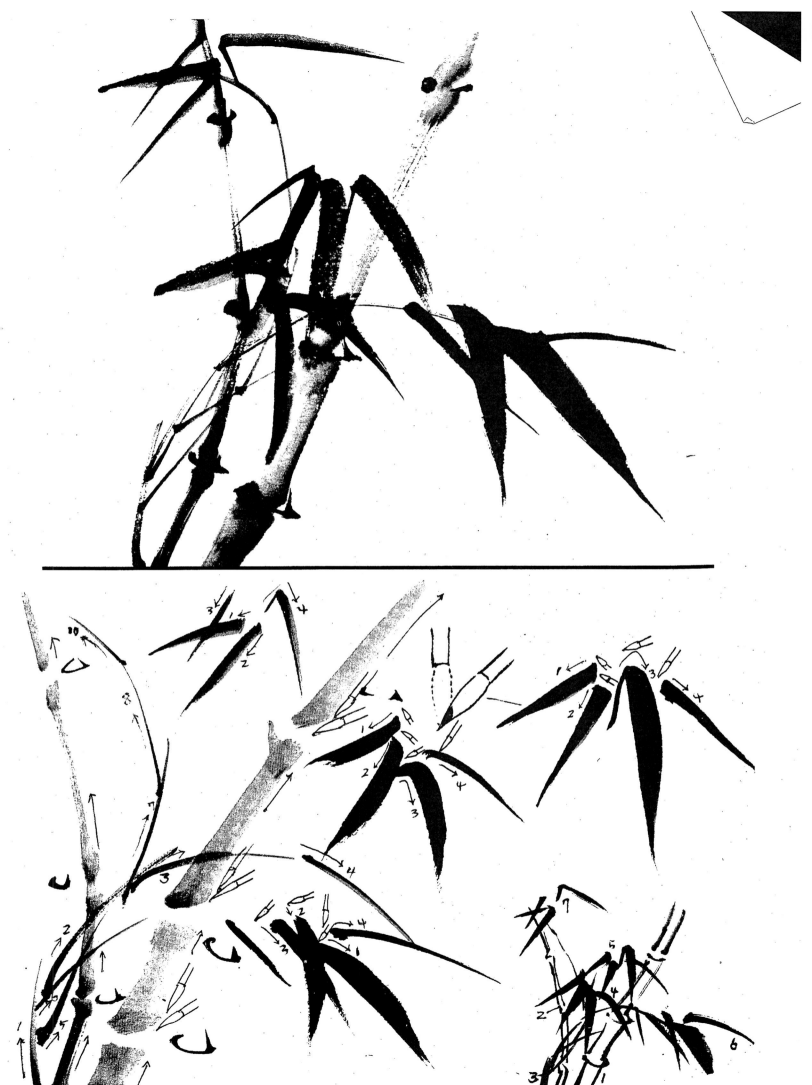

梅(幹과 枝)

붓은 中이나 小도 좋고, 처음에 淡墨을 묻히고 다음으로 濃墨을 붓끝에 찍어 접시 모서리에서 調墨하는 것은 다른 경우와 마찬가지이다. 줄기(幹)는 右上에서 左下에 걸쳐 側筆로 그리고, 줄기(幹)가 구부러져 있는 곳에서는 일단 붓을 떼어 항상 줄기(幹) 방향에 대해 붓이 側筆이 되도록 한다. 붓을 떼었다가 다시 그려가는 부분은 지금까지 연습한 側筆의 描法으로 27 페이지의 練習圖 筆法을 그대로 길게 그어서 사용할 뿐이다.

線習圖처럼 起筆部와 終部를 銳角的으로 할 필요는 없고, 本圖의 붓 傾斜圖가 보여주는 바와 같이 비교적 붓을 눕혀서 그리게 되므로 당연히 起筆部나 終部도 비교적 폭넓게 될 것이다(42 페이지의 描法 參照).

줄기는 대체로 淡墨으로 그렸지만, 가느다란 가지는 中墨에다 濃墨을 찍어서 그리고, 그림 전체의 濃淡과 明暗의 아름다운 변화를 만든다. 右圖의 5, 15 등 아주 굵은 가지는 얼마간 붓을 傾斜시켜서 側筆같은 기분으로 그리는 수도 있긴 하지만 대부분의 가지는 直筆로 그린다.

반드시 이 番號順대로 그리지 않아도 되지만 역시 충심이 되는 가지부터 시작하여 점차로 末端까지 미치는 것이 순서일 것이다. 하나의 가지를 다 그리고 나면 다음엔 거기서 派生된 작은 가지도 반드시 동시에 그려, 다 끝난 후에 다음 가지로 옮겨가도록 해야 하며, 만약 희엄희엄 그리게 되면 線의 굵기라든가 濃度가 이어지지 않아 韻律이나 抑揚 없는 散漫한 그림이 되고 만다. 이런 點은 꽃을 그릴 때도 마찬가지이다.

가지가 줄기에 접해 있는 부분에서는 일단 붓을 멈추어 약간 붓을 누르고, 힘을 가해서 적당한 幅을 만들고, 가지가 뻗어 있는 同一 方向 안쪽 비스듬히 붓끝을 삐쳐올린다. 이것은 대나무 밑 마디를 그릴 때와 전적으로 같다.

(꽃)

붓은 小를 사용한다. 꽃은 다섯 개의 花瓣이 同一한 크기가 되지 않도록 그린다. 꽃 전체가 同一한 크기로 되면 圖案같이 되어 품위가 없다. 꽃에는 大小의 차가 있고 비뚤어진 것도 있는 것이 도리어 자연스럽다.

描線도 너무 가늘어지면 안된다. 淡墨에다 中墨을 약간 찍어서 그리게 되므로, 이 濃淡의 변화로 비교적 굵은 線으로 그리더라도 부드러운 느낌으로 보이는 법이다. 꽃이나 봉오리 받침은, 水分을 옅애고 나서 어느정도 굳어진 붓촉에 淡墨 위에 濃墨을 묻혀 힘있게 그린다. 다소 色彩를 가하는 것도 좋으리라 생각한다. 花芯에다 黃色을 약간 칠하고, 꽃이나 봉오리 받침에 먹 대신 갈색을 사용하고, 붓끝에 먹을 조금 묻혀 준다. 줄기에는 白色에다 藍色과 草色을 섞어 點苔를 그려 넣는다.

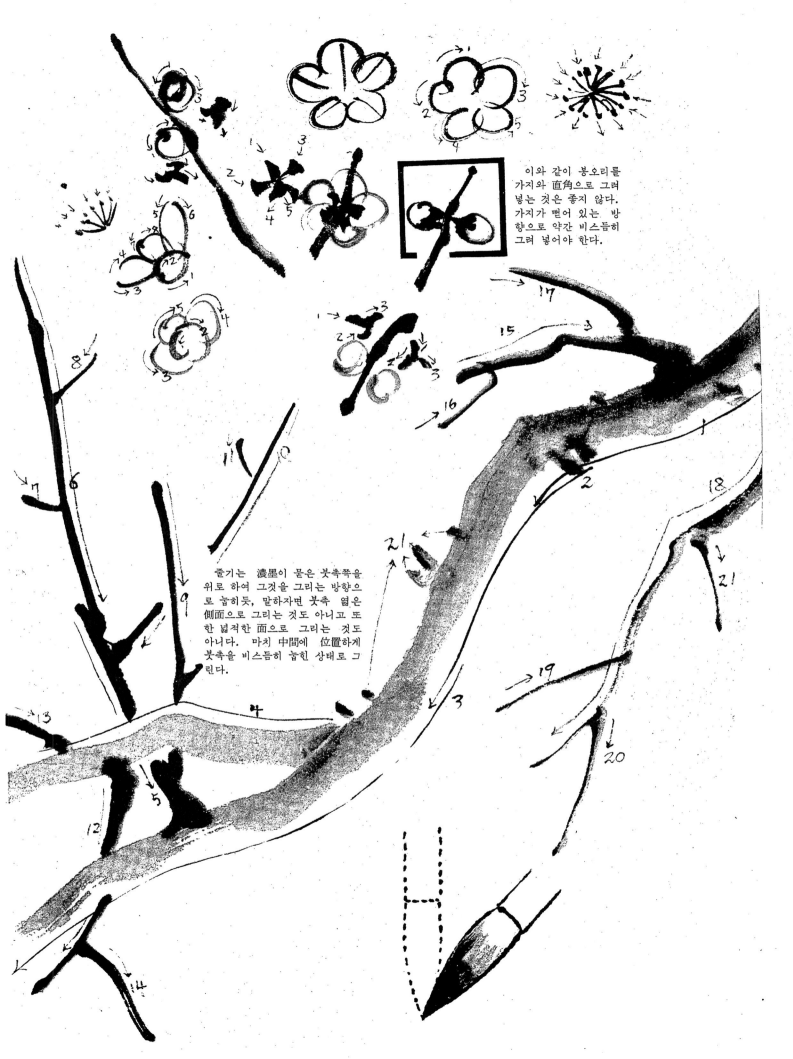

이와 같이 봉오리를 가지와 直角으로 그려 넣는 것은 좋지 않다. 가지가 뻗어 있는 방향으로 약간 비스듬히 그려 넣어야 한다.

줄기는 濃墨이 묻은 붓촉쪽을 위로 하여 그것을 그리는 방향으로 눕히듯, 말하자면 붓촉 옆은 側面으로 그리는 것도 아니고 또 한 넓적한 面으로 그리는 것도 아니다. 마치 中間에 位置하게 붓촉을 비스듬히 눕힌 상태로 그린다.

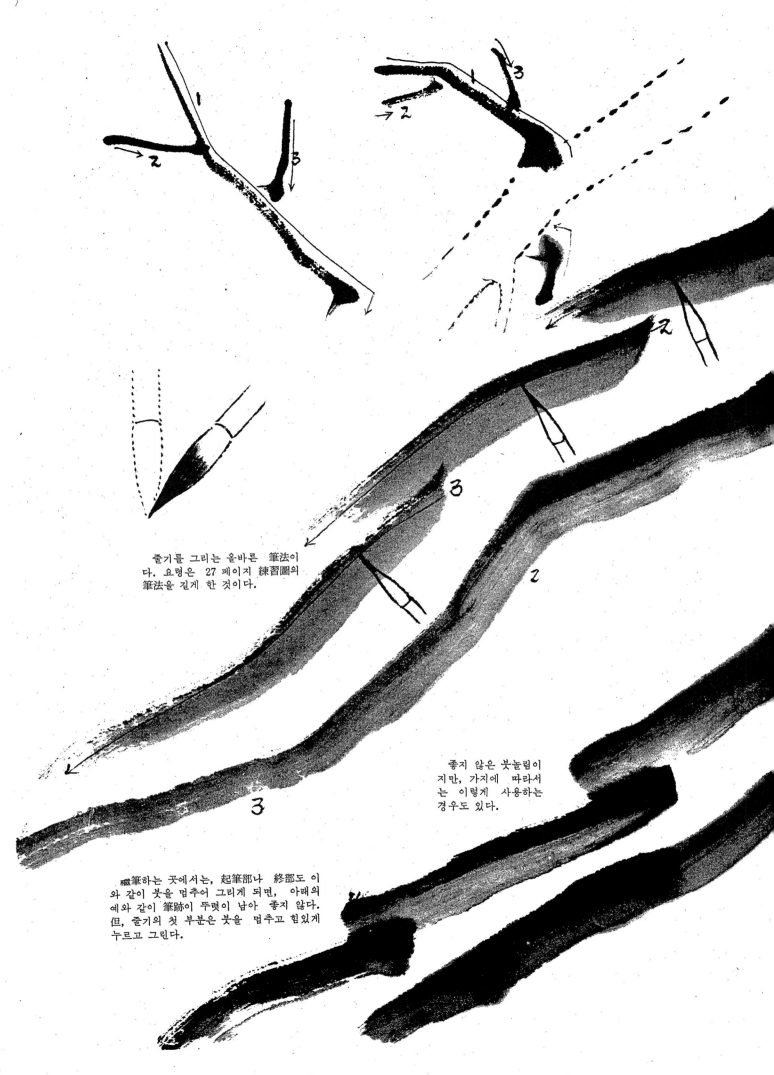

줄기를 그리는 올바른 筆法이
다. 요령은 27 페이지 練習圖의
筆法을 길게 한 것이다.

좋지 않은 붓놀림이
지만, 가지에 따라서
는 이렇게 사용하는
경우도 있다.

擦筆하는 곳에서는, 起筆部나 終部도 이
와 같이 붓을 멈추어 그리게 되면, 아래의
예와 같이 筆跡이 뚜렷이 남아 좋지 않다.
但, 줄기의 첫 부분은 붓을 멈추고 힘있게
누르고 그린다.

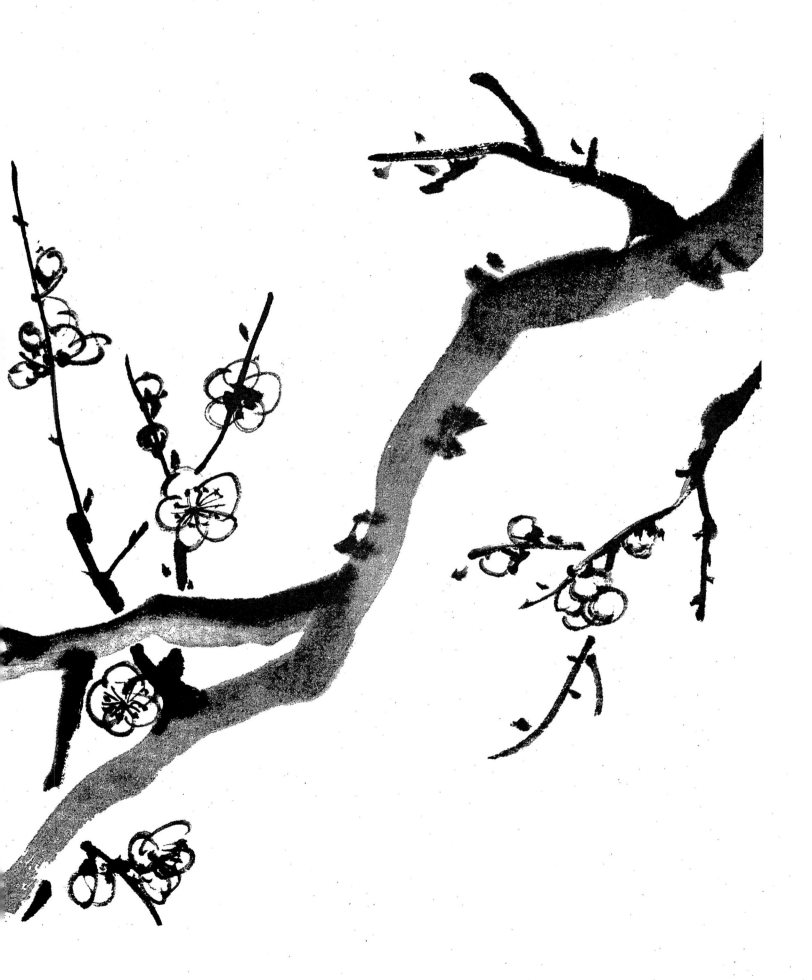

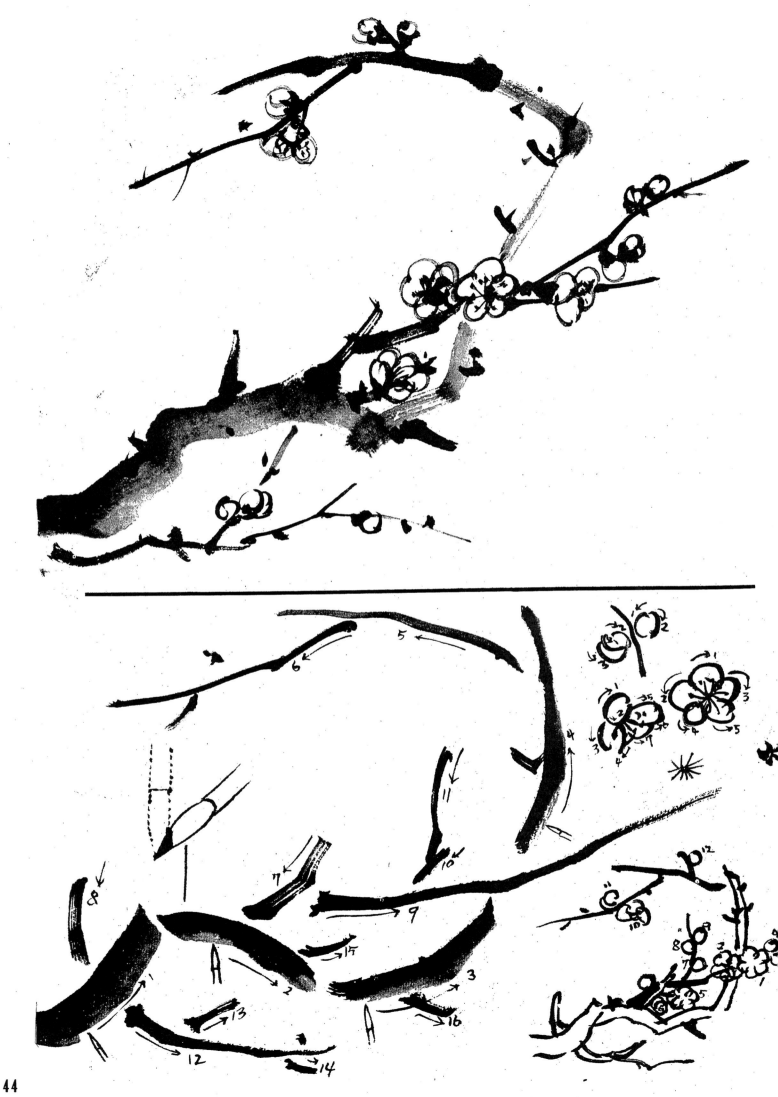

菊

花瓣은 A圖처럼 左에서부터 시작하여 右로 향해 그리는 것이 순서로 보아서 좋으며, 두 개씩 線을 합쳐서 그린다. 붓은 小를 사용하고 C圖처럼 중심부의 A에서 B, C順으로 그려간다. 꽃잎이 겹쳐짐에 따라 각 꽃잎도 커지고, 表面에는 보이지 않아도 각 花瓣은 中心部 一點에 集中된다는 것을 잊지 말도록.

淡墨을 꼭 짜낸 붓끝에 濃墨을 찍고, 약간 엷게 調墨한 뒤 直筆로 그린다. 中墨에서 淡墨으로 자연스럽게 변화하도록 다소 花瓣 전체에 濃淡의 차가 있으면 아름다울 것이다. 꽃 다음에 꽃받침을 그리고, 이어서 줄기를 그리는데, 줄기는 꽃 중심에서 나와 있도록 주의하면서, 힘을 주어 붓을 멈추는 곳과 가볍게 빨리 빼내는 곳 등 緩急의 변화가 필요하다.

다음 페이지의 잎은 모두 側筆로 그리며, 붓은 2,3센티 떨어진 곳에서부터 運筆하는 것은 지금까지의 예와 같다. 붓은 中 정도가 좋다. 練習用의 半紙, 혹은 唐紙라도 一筆로 두서너 개의 잎은 그릴 수 있다.

中心의 강한 큰 잎으로부터 시작하여 차츰 上部와 작은 잎으로 옮겨가는데, 본보기 그림을 보아도 알 수 있는 바와 같이 반드시 一筆畫로 그치는 잎만이 아니라, 淡墨의 잎 위에 中墨이나 濃墨의 잎을 더 겹쳐놓고 있는 것이 있다. 일단 一筆畫로 다 그리고 나서 전체를 보아 濃淡의 변화나 抑揚이 부족하다든가 혹은 잎의 두께나 깊이가 없을 때에는, 마르기 전에 補筆한다. 이렇게 補筆하는 것은 커다란 그림을 그릴 때 특히 필요하게 된다. 一筆로만 그려놓게 되면 그림에 重厚한 맛이라든가, 변화가 없다. 두번 補筆한다는 것을 계산에 넣고, 첫 淡墨과 中墨을 섞을 때 미리 엷게 하는 것도 필요하다.

그러나 가장 주의할 것은, 이 그림 속에서 가장 검은 葉脈이다. 본보기 그림에서는 꽃에도 濃墨이 있지만, 꽃은 淡墨만으로도 충분하지만 葉脈은 잎 描寫 중에서 가장 짙어지는 부분이므로, 거듭 補筆하는 濃墨은 葉脈보다 얼마간 엷게 칠한다는 配慮가 필요하다. 이와 같이 전체적인 가락을 보는 문제에 관해서는, 本書 卷末에서 紹介하는 寫生法이 반드시 도움이 되리라 생각한다.

葉脈을 그리는 곳은 잎 中心 정도가 제일 좋고, 가는 붓이라도 처음에 淡墨을 묻히고 다음에 濃墨을 찍는다고 하는 이런 순서에는 별로 변함이 없다.

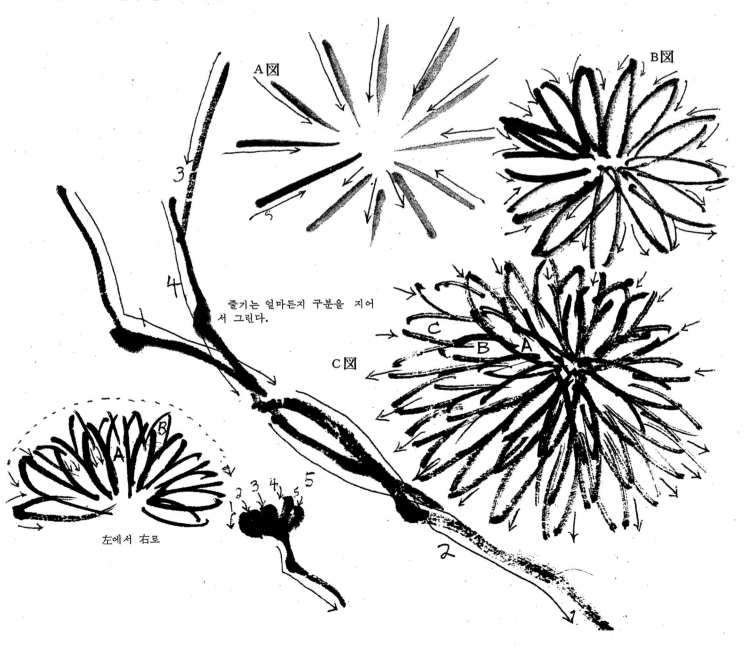

A図

B図

C図

줄기는 얼마든지 구분을 지어서 그린다.

左에서 右로

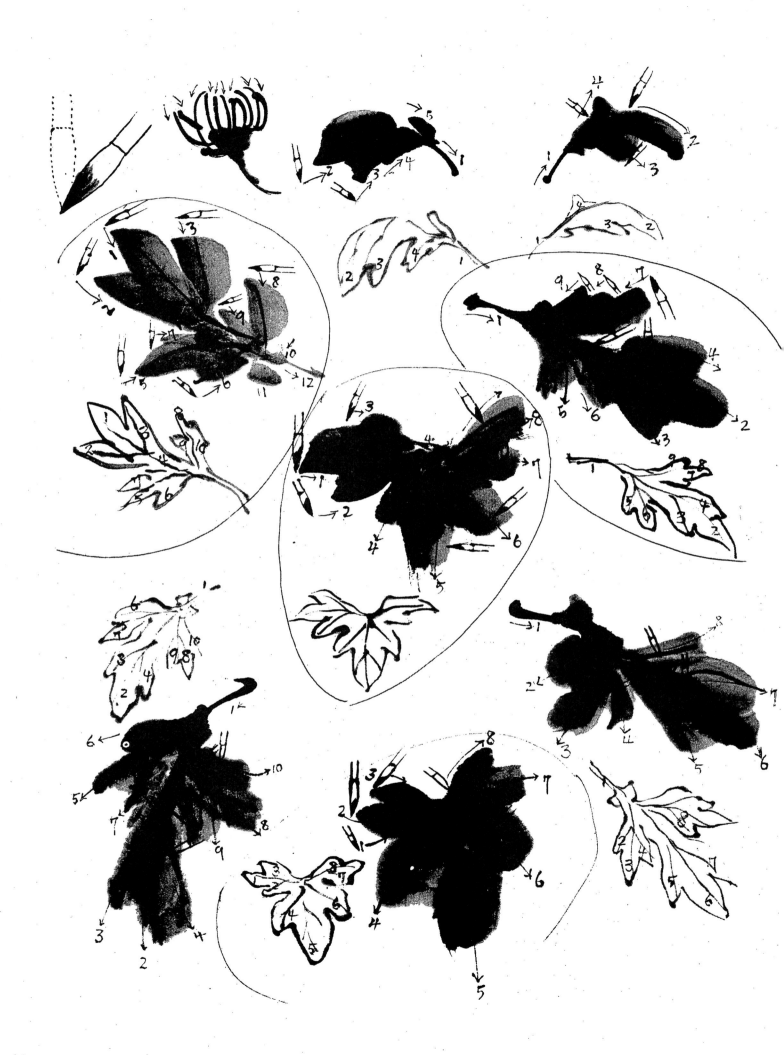

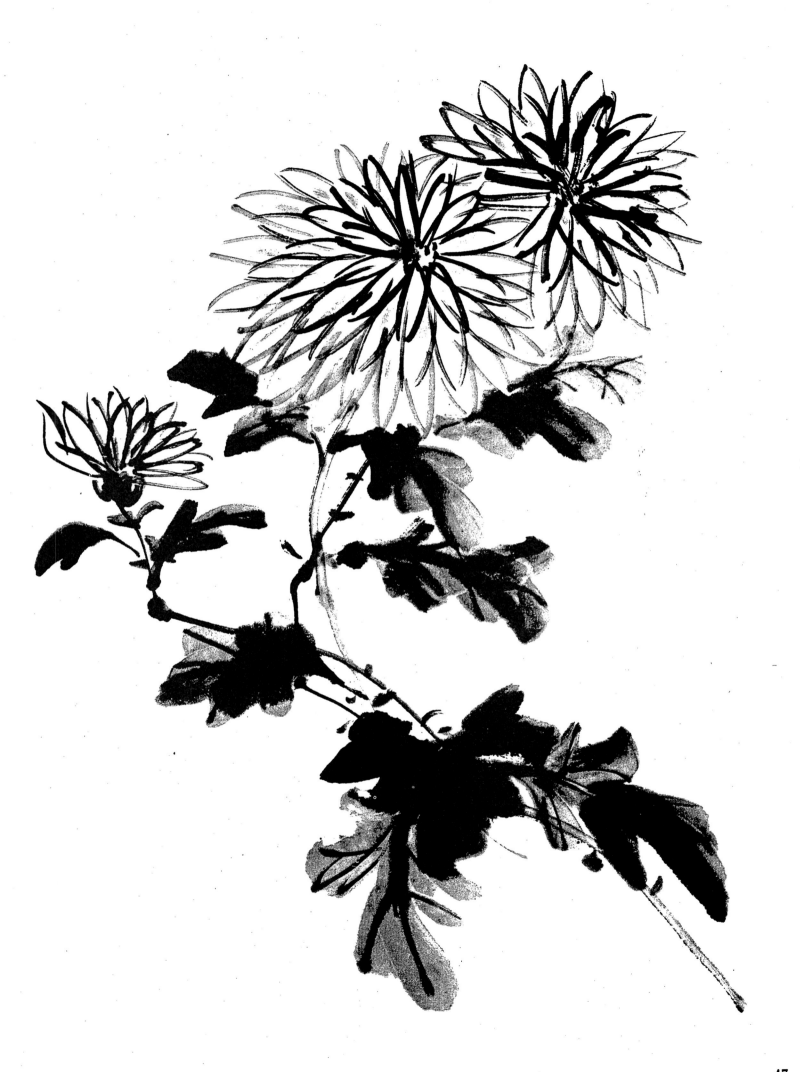

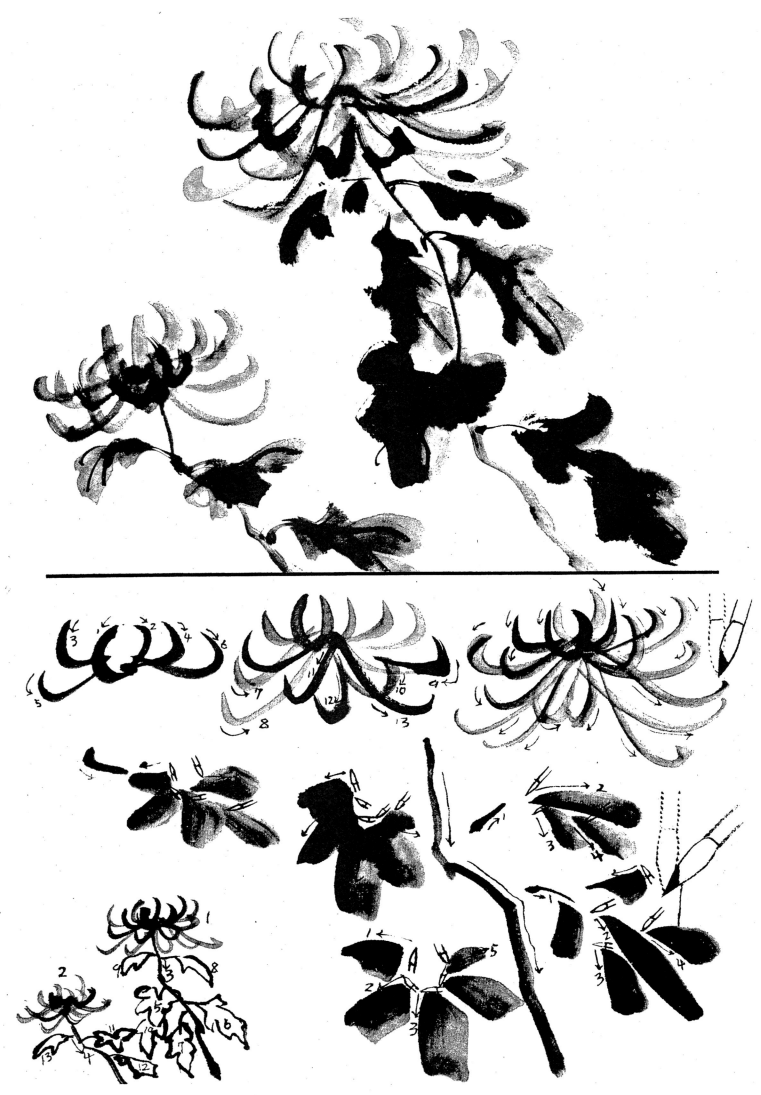

松

소나무 줄기는 梅花나무의 경우와 아주 똑같은 描法이지만, 소나무 가지는 梅花나무보다 曲折이 많다. 本圖로 연습할 때는 形狀을 고대로 본따서 그리려고 해서는 안된다. 대체적인 形狀이 비슷하기만 하면 되는 것이며, 너무 形狀에만 구애되면 筆勢를 잃어 줄기와 가지의 動勢가 상실된다. 소나무 完成圖를 놓고 말하자면, 가장 濃墨을 사용할 곳은 중심이 되는 가지와 잎이며, 기타는 줄기에서 나와 있는 가지 일부에만 사용한다. 따라서 줄기는 대체로 가지보다 엷게 한다. 淡墨에다 엷은 中墨을 약간 묻혀 줄기를 그리고 같은 붓으로 派生된 가지를 계속 그린다. 여기서 먹이 마르기 전에 줄기나 가지 일부에다 약간 짙은 中墨을 겹치고, 그런 다음에 水分을 없앤 渴筆로 줄기 껍질을 菱形狀으로 그린다.

잎은, 中心의 짙은 잎으로부터 그리기 시작하여 차츰 엷은 잎으로 옮겨가도록 한다. 마지막으로 솔방울을 그리고 나서 그친다.

붓은, 줄기나 가지를 그릴 때 沒骨筆의 中을 사용하고, 잎을 그릴 때는 小가 좋다. 彩色은 줄기와 굵은 가지에 茶褐色의 엷은 것을, 잎에는 藍色의 엷은 것을 칠하는데, 잎 하나하나에 칠하는 게 아니고, 잎이 密生돼 있는 곳에는 전체적으로 크게 칠하고, 잎이 적은 곳에는 잎을 따라 비교적 굵게 칠한다. 결코 지나치게 짙어지지 않도록. 약간 엷은 정도가 무난하다.

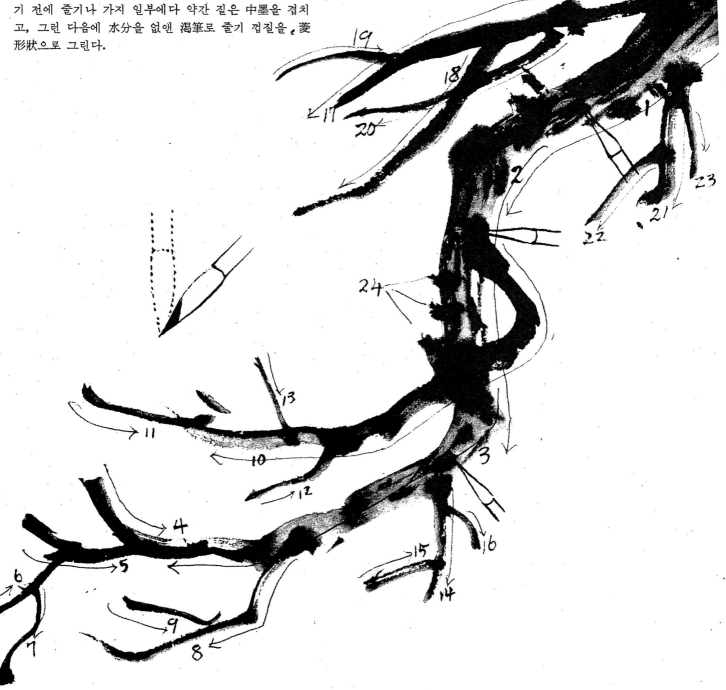

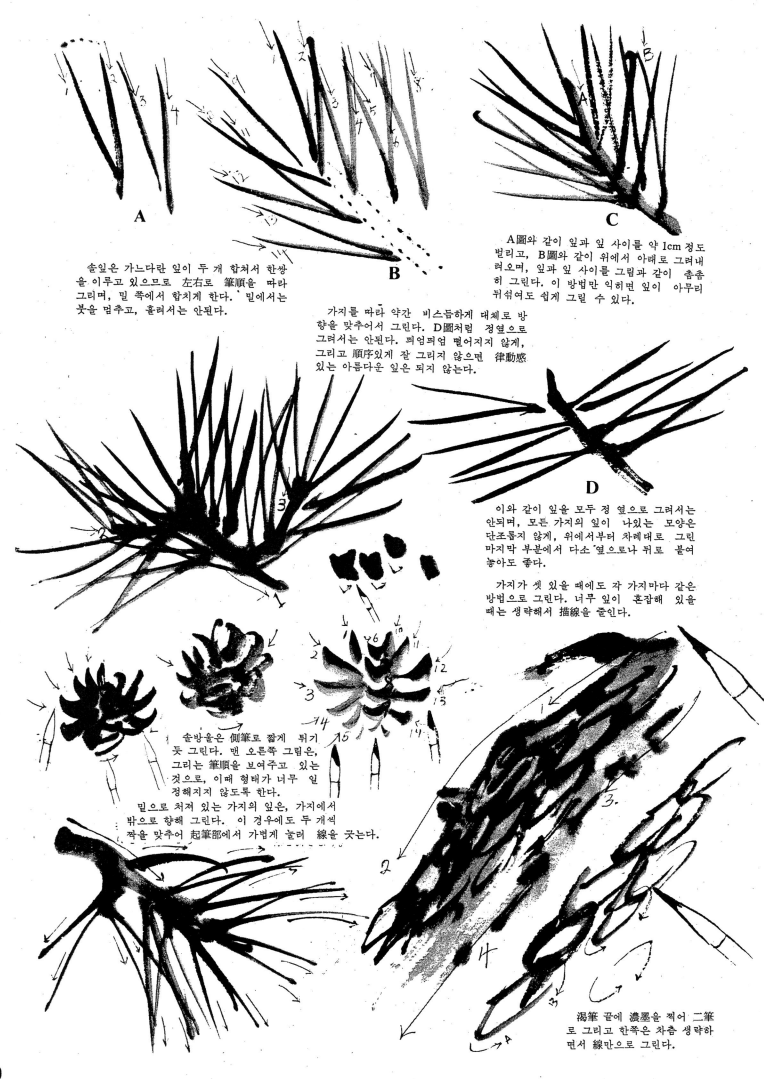

A

솔잎은 가느다란 잎이 두 개 합쳐서 한쌍을 이루고 있으므로 左右로 筆順을 따라 그리며, 밑 쪽에서 합치게 한다. 밑에서는 붓을 멈추고, 흘려서는 안된다.

B

가지를 따라 약간 비스듬하게 대체로 방향을 맞추어서 그린다. D圖처럼 정옆으로 그려서는 안된다. 띄엄띄엄 떨어지지 않게, 그리고 順序있게 잘 그리지 않으면 律動感 있는 아름다운 잎은 되지 않는다.

C

A圖와 같이 잎과 잎 사이를 약 1cm 정도 벌리고, B圖와 같이 위에서 아래로 그려내려오며, 잎과 잎 사이를 그림과 같이 촘촘히 그린다. 이 방법만 익히면 잎이 아무리 뒤섞여도 쉽게 그릴 수 있다.

D

이와 같이 잎을 모두 정 옆으로 그려서는 안되며, 모든 가지의 잎이 나있는 모양은 단조롭지 않게, 위에서부터 차례로 그린 마지막 부분에서 다소 옆으로나 뒤로 붙여 놓아도 좋다.

가지가 셋 있을 때에도 각 가지마다 같은 방법으로 그린다. 너무 잎이 혼잡해 있을 때는 생략해서 描線을 줄인다.

솔방울은 側筆로 짧게 튀기듯 그린다. 맨 오른쪽 그림은, 그리는 筆順을 보여주고 있는 것으로, 이때 형태가 너무 일정해지지 않도록 한다.

밑으로 처져 있는 가지의 잎은, 가지에서 밖으로 향해 그린다. 이 경우에도 두 개씩 짝을 맞추어 起筆部에서 가볍게 눌러 線을 긋는다.

渴筆 끝에 濃墨을 찍어 二筆로 그리고 한쪽은 차츰 생략하면서 線만으로 그린다.

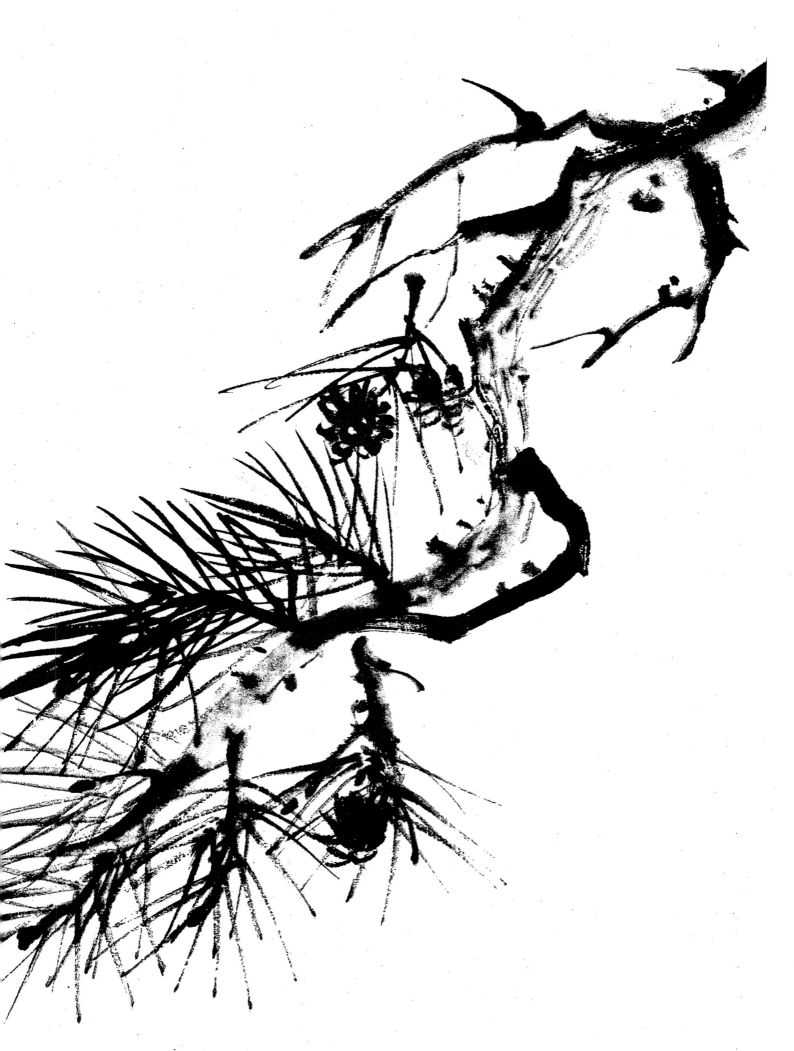

51

冬柏

꽃 봉오리 花芯

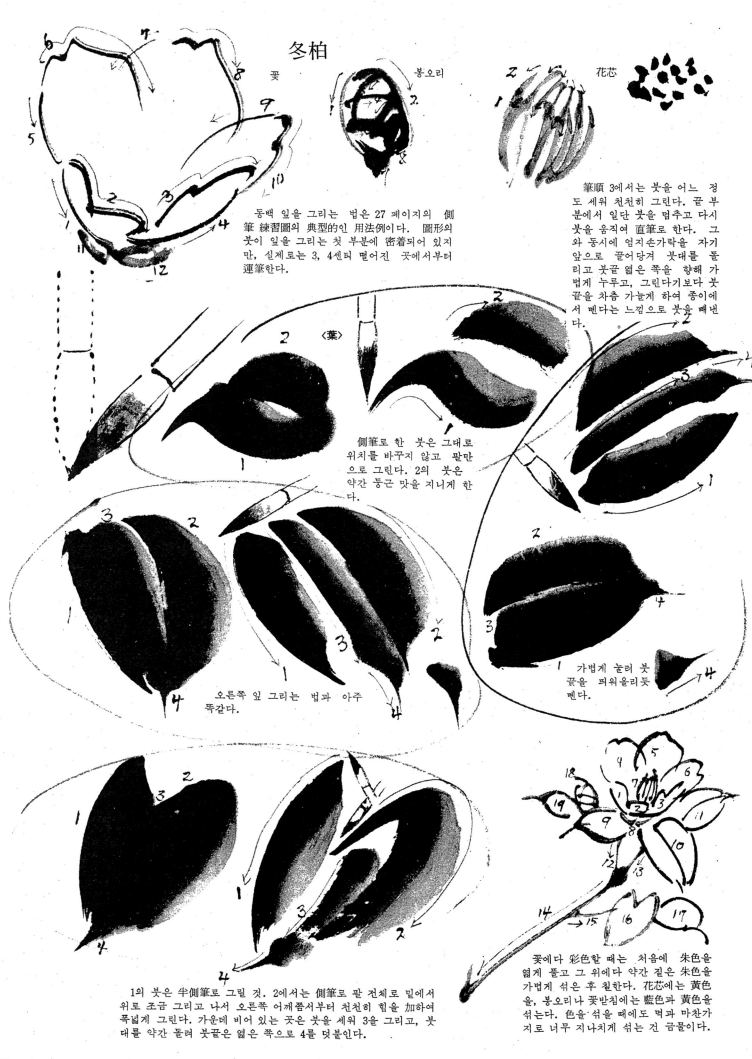

동백 잎을 그리는 법은 27 페이지의 側筆 練習圖의 典型的인 用法例이다. 圖形의 붓이 잎을 그리는 첫 부분에 密着되어 있지만, 실제로는 3, 4센티 떨어진 곳에서부터 運筆한다.

筆順 3에서는 붓을 어느 정도 세워 천천히 그린다. 끝 부분에서 일단 붓을 멈추고 다시 붓을 움직여 直筆로 한다. 그와 동시에 엄지손가락을 자기 앞으로 끌어당겨 붓대를 돌리고 붓끝 엷은 쪽을 향해 가볍게 누르고, 그린다기보다 붓끝을 차츰 가늘게 하여 종이에서 멘다는 느낌으로 붓을 빼낸다.

〈葉〉

側筆로 한 붓은 그대로 위치를 바꾸지 않고 팔만으로 그린다. 2의 붓은 약간 둥근 맛을 지니게 한다.

오른쪽 잎 그리는 법과 아주 똑같다.

가볍게 눌러 붓끝을 띄워올리듯 멘다.

1의 붓은 半側筆로 그릴 것. 2에서는 側筆로 팔 전체로 밑에서 위로 조금 그리고 나서 오른쪽 어깨쯤서부터 천천히 힘을 加하여 폭넓게 그린다. 가운데 비어 있는 곳은 붓을 세워 3을 그리고, 붓대를 약간 돌려 붓끝은 엷은 쪽으로 4를 덧붙인다.

꽃에다 彩色할 때는 처음에 朱色을 엷게 풀고 그 위에다 약간 짙은 朱色을 가볍게 섞은 후 칠한다. 花芯에는 黃色을, 봉오리나 꽃받침에는 藍色과 黃色을 섞는다. 色을 섞을 때에도 먹과 마찬가지로 너무 지나치게 섞는 건 금물이다.

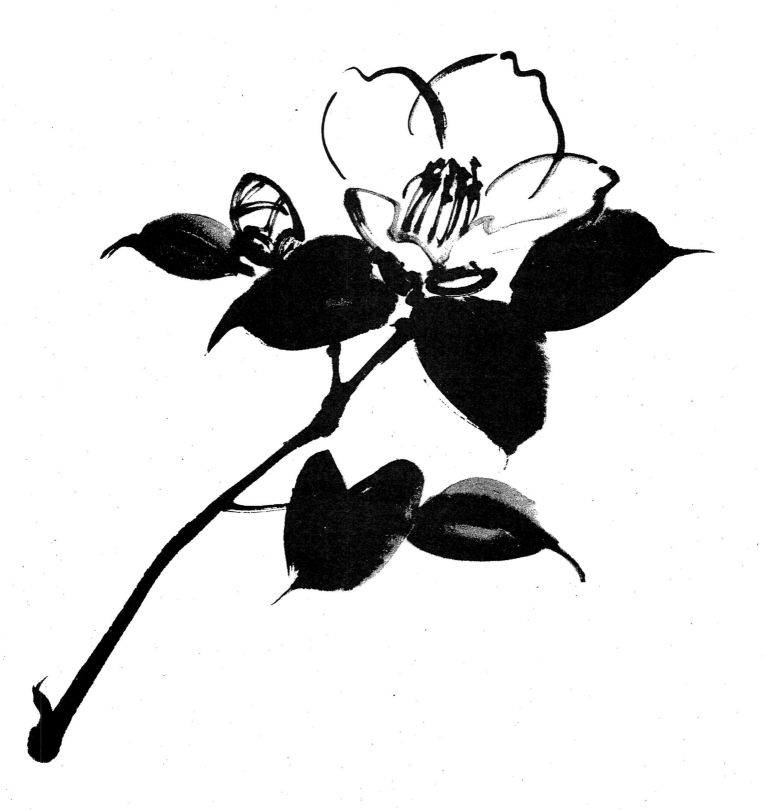

박새와 억새풀

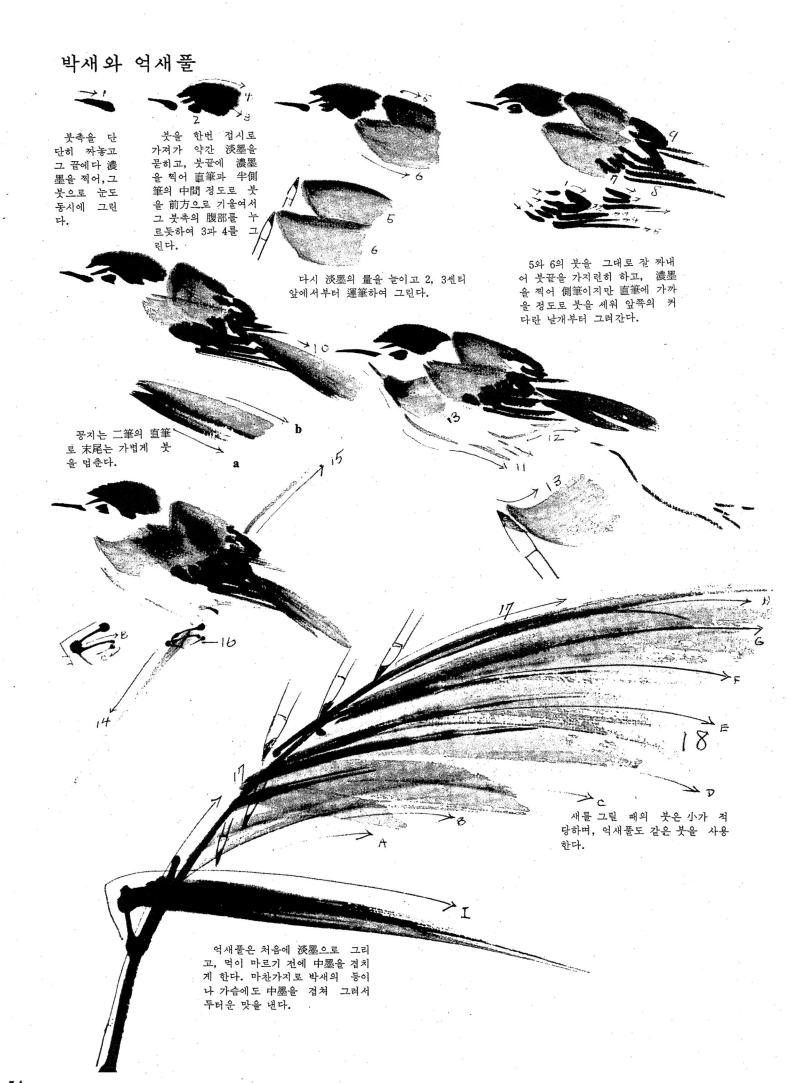

붓촉을 단단히 짜놓고 그 끝에다 濃墨을 찍어, 그 붓으로 눈도 동시에 그린다.

붓을 한번 접시로 가져가 약간 淡墨을 묻히고, 붓끝에 濃墨을 찍어 直筆과 半側筆의 中間 정도로 붓을 前方으로 기울여서 그 붓촉의 腹部를 누르듯하여 3과 4를 그린다.

다시 淡墨의 量을 늘이고 2, 3센티 앞에서부터 運筆하여 그린다.

5와 6의 붓을 그대로 잘 짜내어 붓끝을 가지런히 하고, 濃墨을 찍어 側筆이지만 直筆에 가까울 정도로 붓을 세워 앞쪽의 커다란 날개부터 그려간다.

꽁지는 二筆의 直筆로 末尾는 가볍게 붓을 멈춘다.

새를 그릴 때의 붓은 小가 적당하며, 억새풀도 같은 붓을 사용한다.

억새풀은 처음에 淡墨으로 그리고, 먹이 마르기 전에 中墨을 겹치게 한다. 마찬가지로 박새의 등이나 가슴에도 中墨을 겹쳐 그려서 두터운 맛을 낸다.

54

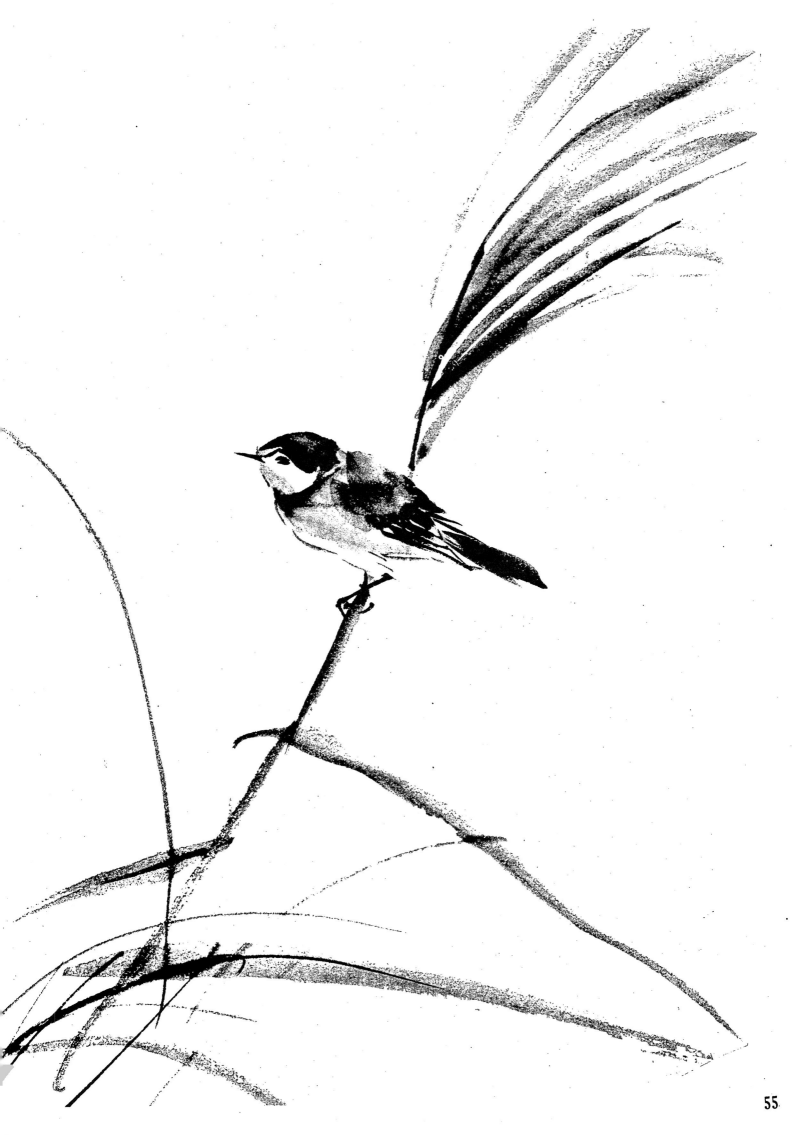

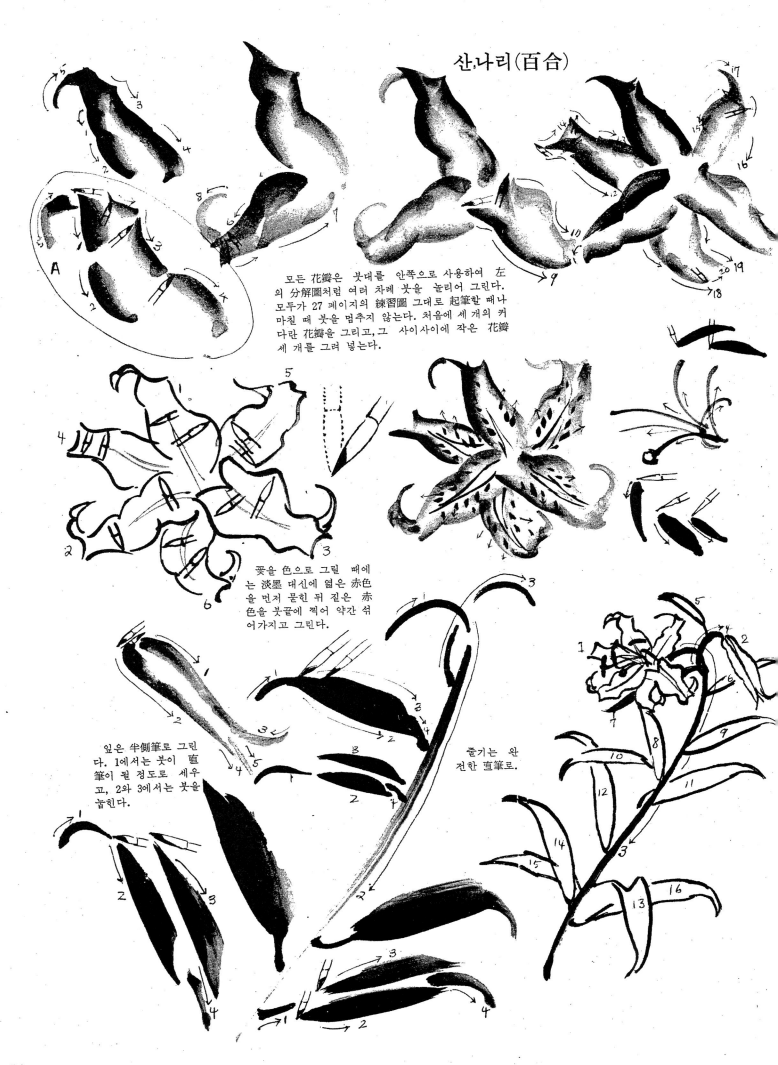

산나리(百合)

모든 花瓣은 붓대를 안쪽으로 사용하여 左의 分解圖처럼 여러 차례 붓을 놀리어 그린다. 모두가 27 페이지의 練習圖 그대로 起筆할 때나 마칠 때 붓을 멈추지 않는다. 처음에 세 개의 커다란 花瓣을 그리고, 그 사이사이에 작은 花瓣 세 개를 그려 넣는다.

꽃을 色으로 그릴 때에는 淡墨 대신에 엷은 赤色을 먼저 묻힌 뒤 짙은 赤色을 붓끝에 찍어 약간 섞어가지고 그린다.

잎은 半側筆로 그린다. 1에서는 붓이 直筆이 될 정도로 세우고, 2와 3에서는 붓을 눕힌다.

줄기는 완전한 直筆로.

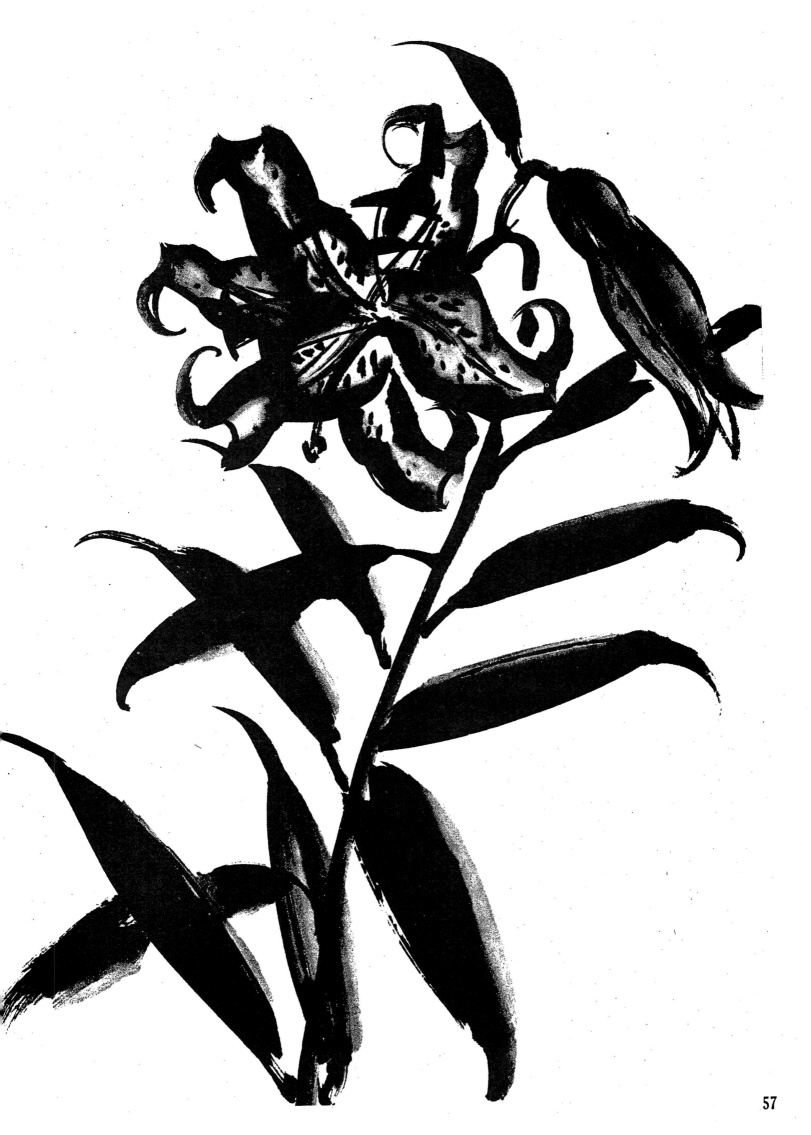

나팔꽃

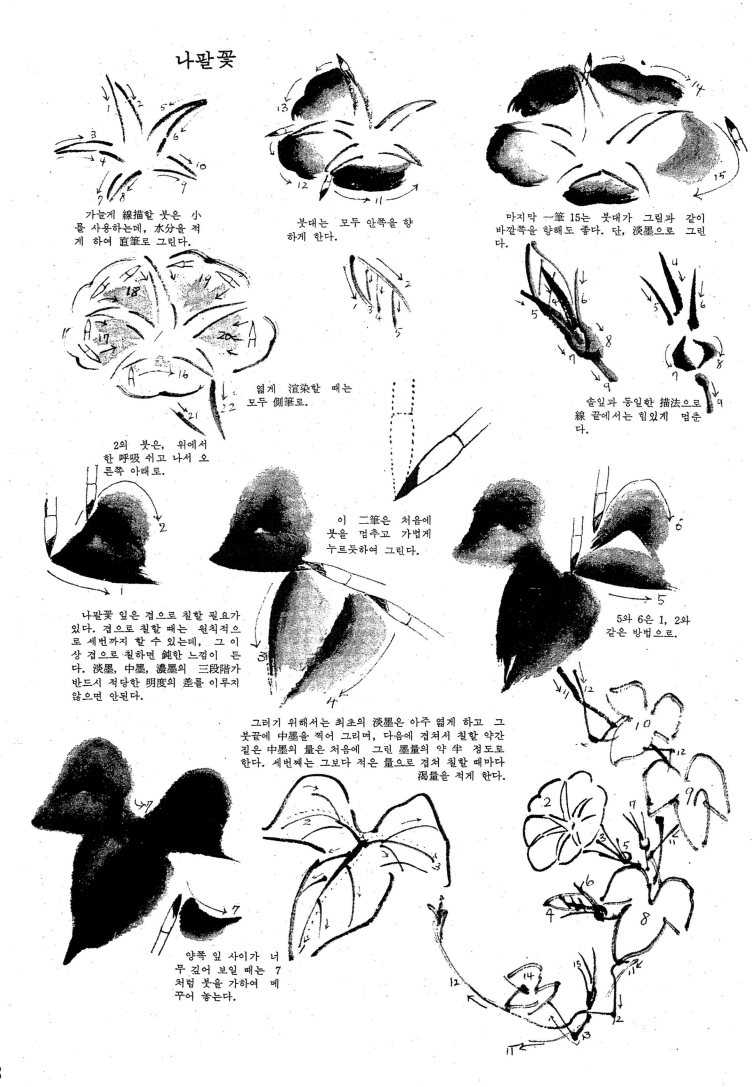

가늘게 線描할 붓은 小를 사용하는데, 水分을 적게 하여 直筆로 그린다.

붓대는 모두 안쪽을 향하게 한다.

마지막 一筆 15는 붓대가 그림과 같이 바깥쪽을 향해도 좋다. 단, 淡墨으로 그린다.

엷게 渲染할 때는 모두 側筆로.

2의 붓은, 위에서 한 呼吸 쉬고 나서 오른쪽 아래로.

이 二筆은 처음에 붓을 멈추고 가볍게 누르듯하여 그린다.

솔잎과 동일한 描法으로 線 끝에서는 힘있게 멈춘다.

5와 6은 1, 2와 같은 방법으로.

나팔꽃 잎은 겹으로 칠할 필요가 있다. 겹으로 칠할 때는 원칙적으로 세번까지 할 수 있는데, 그 이상 겹으로 칠하면 鈍한 느낌이 든다. 淡墨, 中墨, 濃墨의 三段階가 반드시 적당한 明度의 差를 이루지 않으면 안된다.

그러기 위해서는 최초의 淡墨은 아주 엷게 하고 그 붓끝에 中墨을 찍어 그리며, 다음에 겹쳐서 칠할 약간 짙은 中墨의 量은 처음에 그린 墨量의 약 半 정도로 한다. 세번째는 그보다 적은 量으로 겹쳐 칠할 때마다 渴量을 적게 한다.

양쪽 잎 사이가 너무 깊어 보일 때는 7처럼 붓을 가하여 메꾸어 놓는다.

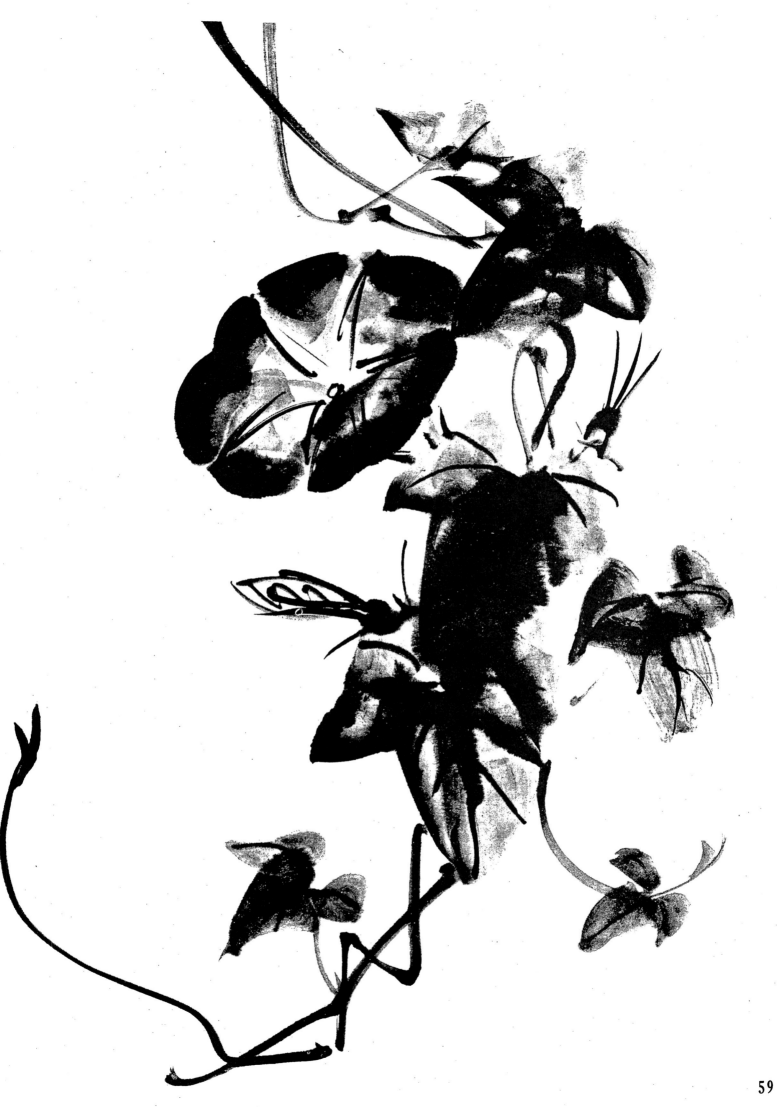

59

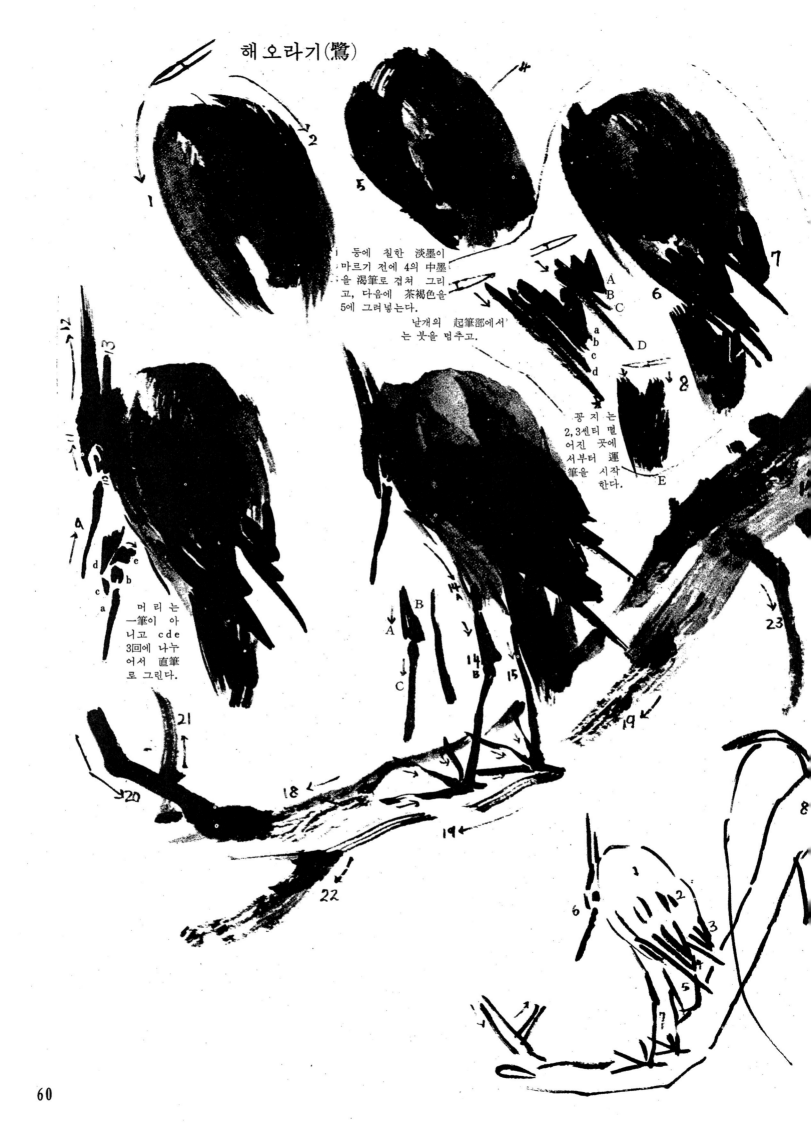

해오라기(鷺)

등에 칠한 淡墨이
마르기 전에 4의 中墨
을 渴筆로 겹쳐 그리
고, 다음에 茶褐色을
5에 그려넣는다.
　날개의　起筆部에서
는 붓을 멈추고.

꽁지는
2,3센티 멀
어진 곳에
서부터 運
筆을　시작
한다.

머리는
一筆이 아
니고 cde
3回에 나누
어서 直筆
로 그린다.

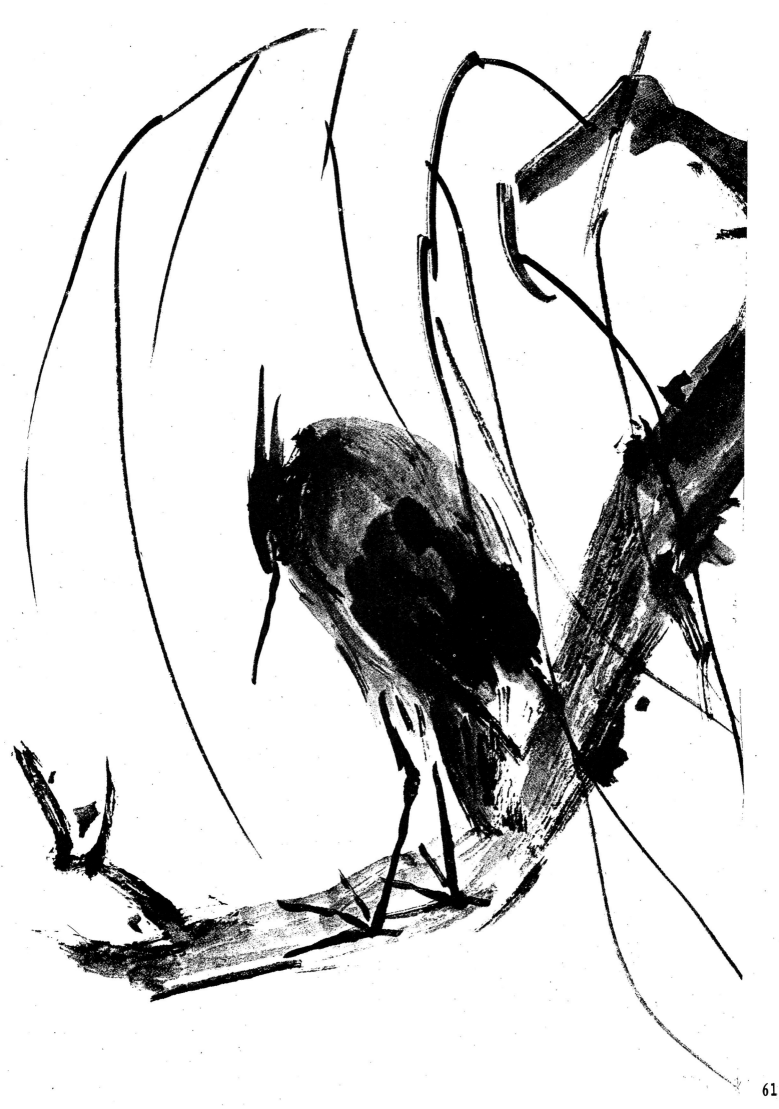

고양이

얼굴의 渲染描法은, 처음에 淡墨으로 그려서 먹물이 채 마르기 전에 濃墨을 겹쳐 그리는데, 코의 線이나 눈의 線보다는 엷게 한다. 本圖에서 濃墨을 사용하는 곳은 눈, 코, 귀, 그리고 다리(脚)의 일부로 나머지 전부는 이보다 엷게 한다.

上半部를 淡墨으로 그려놓고 水分을 째낸 다음에 濃墨을 약간 묻혀 발목쪽을 그린다. 꼬리도 같은 방법으로 그린다.

彩色을 할 때는 淡墨 대신에 엷은 茶褐色을 사용하고, 붓끝에 淡墨과 中墨을 묻혀 몸뚱이를 그린다. 눈에는 엷은 藍色을 먼저 칠하고 짙은 藍色을 약간 깊숙한 속에 겹쳐서 칠한다.

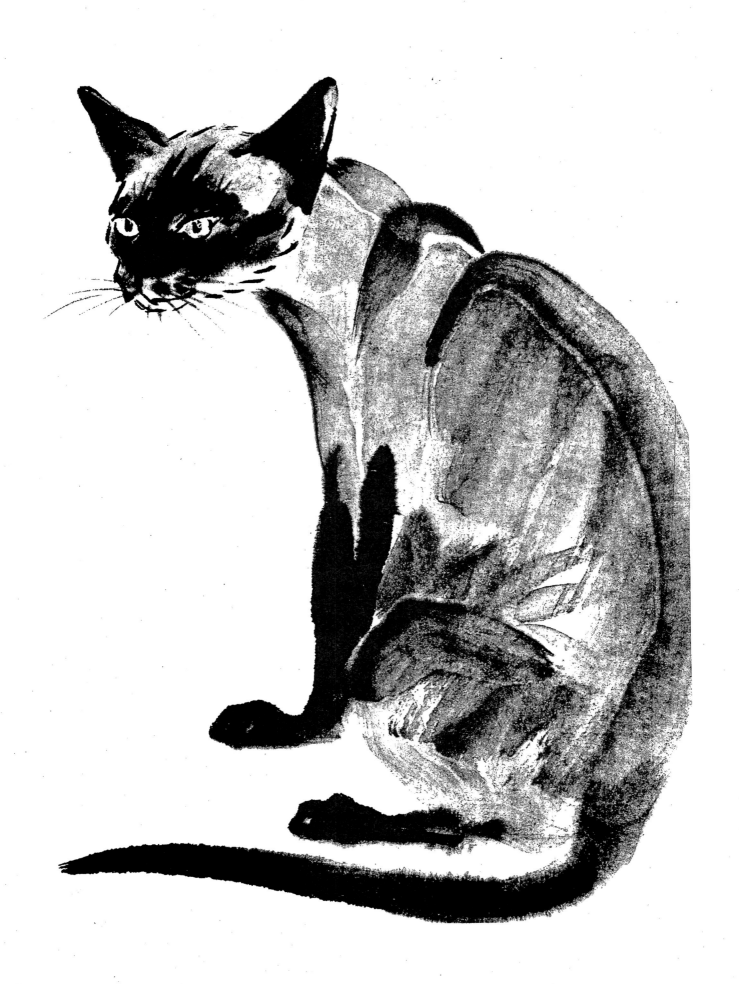

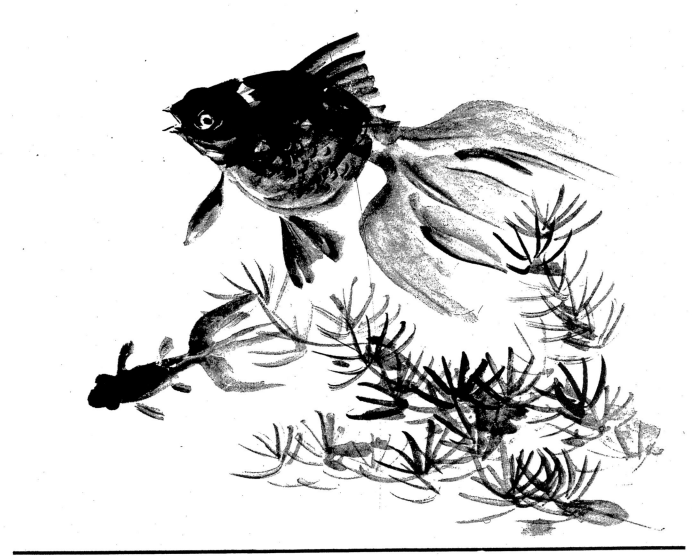

금붕어

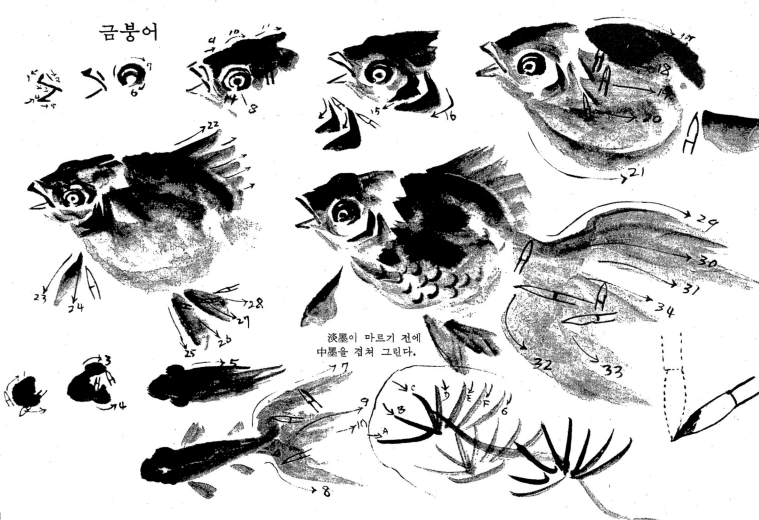

淡墨이 마르기 전에
中墨을 겹쳐 그린다.

64

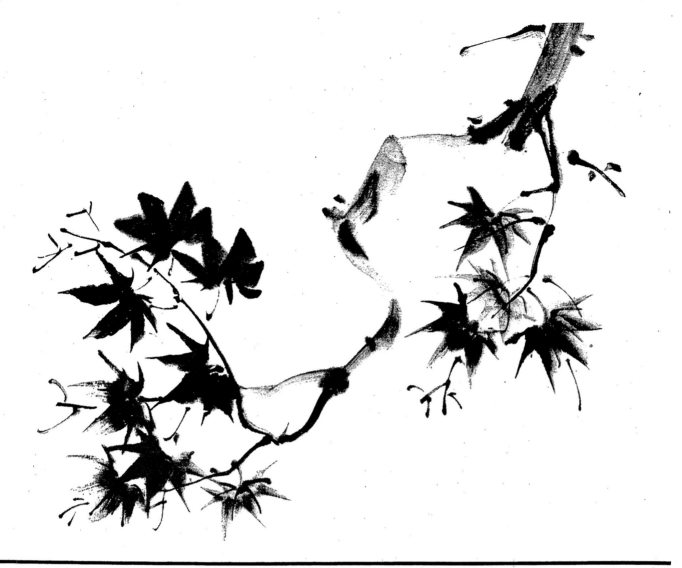

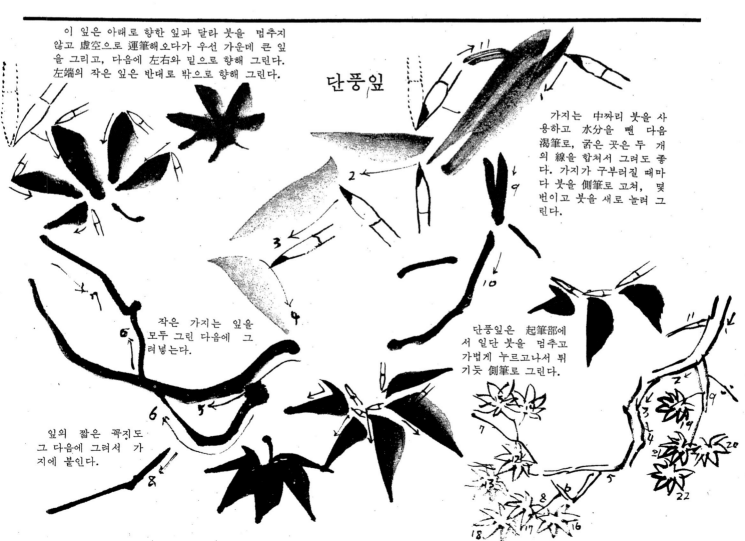

이 잎은 아래로 향한 잎과 달라 붓을 멈추지 않고 虛空으로 運筆해오다가 우선 가운데 큰 잎을 그리고, 다음에 左右와 밑으로 향해 그린다. 左端의 작은 잎은 반대로 밖으로 향해 그린다.

단풍잎

가지는 中짜리 붓을 사용하고 水分을 뺀 다음 渴筆로, 굵은 곳은 두 개의 線을 합쳐서 그려도 좋다. 가지가 구부러질 때마다 붓을 側筆로 고쳐, 몇 번이고 붓을 새로 눌려 그린다.

작은 가지는 잎을 모두 그린 다음에 그려넣는다.

잎의 짧은 꼭지도 그 다음에 그려서 가지에 붙인다.

단풍잎은 起筆部에서 일단 붓을 멈추고 가볍게 누르고나서 튀기듯 側筆로 그린다.

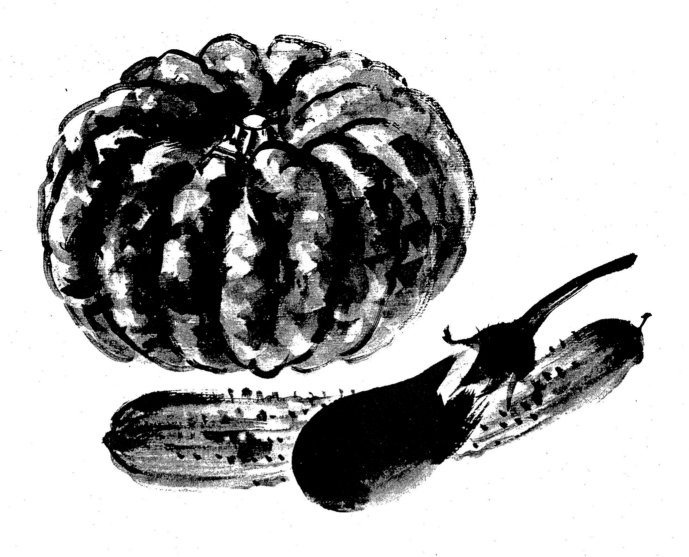

野菜

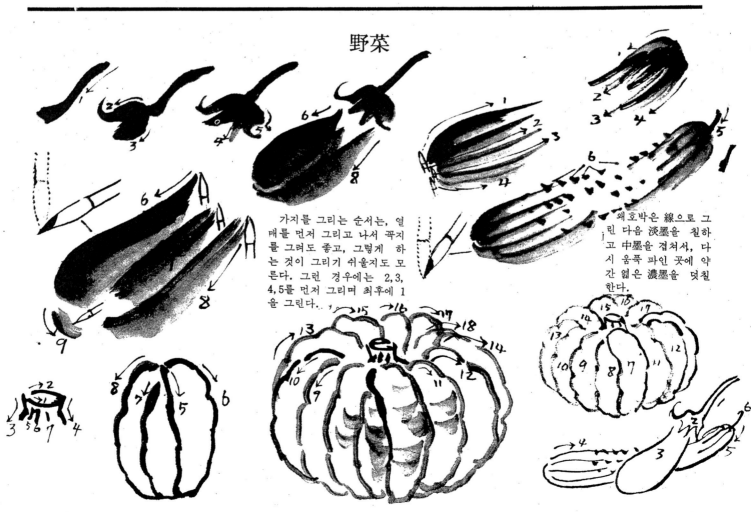

가지를 그리는 순서는, 열매를 먼저 그리고 나서 꼭지를 그려도 좋고, 그렇게 하는 것이 그리기 쉬울지도 모른다. 그런 경우에는 2, 3, 4, 5를 먼저 그리며 최후에 1을 그린다.

왜호박은 線으로 그린 다음 淡墨을 칠하고 中墨을 겹쳐서, 다시 움푹 파인 곳에 약간 엷은 濃墨을 덧칠한다.

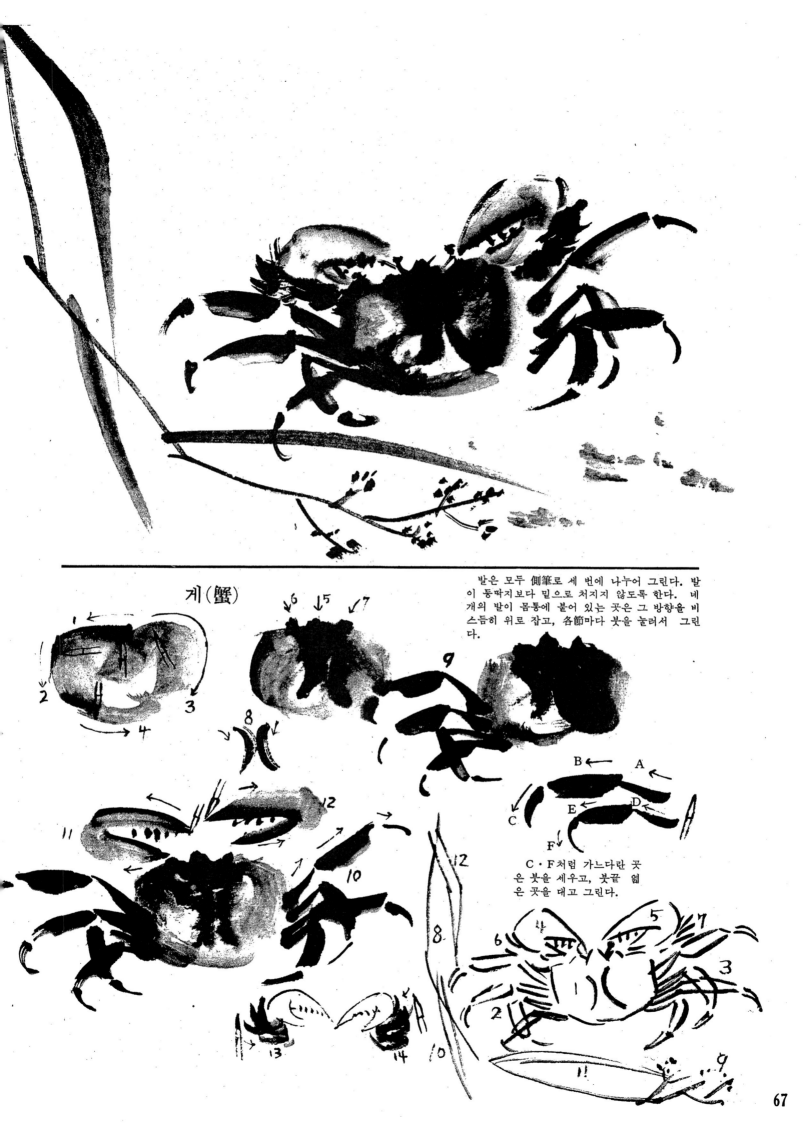

게(蟹)

발은 모두 側筆로 세 번에 나누어 그린다. 발이 등딱지보다 밑으로 처지지 않도록 한다. 네 개의 발이 몸통에 붙어 있는 곳은 그 방향을 비스듬히 위로 잡고, 各節마다 붓을 눌러서 그린다.

C·F처럼 가느다란 곳은 붓을 세우고, 붓끝 엷은 곳을 대고 그린다.

67

樹木의 描法

「樹分四枝也」라는 말이 있다.

「나무는 가지를 四方으로 내고 있다」는 뜻으로 나무를 그릴 때는 우선 줄기를 그리고, 다음에 가지를 그리는데, 줄기에서 가지가 四方으로 뻗쳐 있어야 한다.

줄기에서 가지가 그저 좌우로 뻗은 것처럼 그리면 나무가 平板的이 되어 입체감, 혹은 무성한 量感은 표현할 수 없다. 더우기 畫面 空間의 깊이에 대한 표현이 약해져서 畫面이 충실해지지 않는다.

下圖에 있는 樹木 作品의 제일 밑에 있는 가지는 後方으로, 그 위의 가지는 前面에서 右側으로 뻗어 있다. 그 바로 위의 가지는 後方 左로, 또 그 위의 두 가지는 左右로 뻗어나고 있다.

幹枝를 그리고 點葉을 그려 넣으면 무성한 나무가 되며, 가지를 많이 그리면 낙엽진 나무가 된다. 樹葉은 한일자(一字)를 그리듯 「一字點法」으로 그리고 있다.

前面 가지에 달린 잎은 濃墨으로, 後面에 있는 가지의 잎을 淡墨으로 그리면 濃淡의 변화로써 입체감과 畫面 空間의 깊이를 표현할 수 있다.

樹木構成法

몇 그루의 나무를 그릴 때에는 樹幹의 構成法, 가지의 構成을 잘 연구하여 構圖를 잡는 게 중요하다.

그리고 한 그루의 나무의 가지가 사방으로 뻗쳐 있듯, 前面에 있는 나무, 건너편에 있는 나무, 그리고 크고 작은 관계 등을 잘 構圖로 잡으면서 종합적으로 四枝의 觀(사방으로 퍼진 모양)을 형성하는 것이다. 더우기 墨色도 濃淡의 분위기, 변화에 신경을 쓰면서 그리면 된다.

樹幹을 그릴 때는 붓을 약간 비스듬히 기울여 節度나 曲折을 주면서 확실하게 그리는 것이 중요하다.

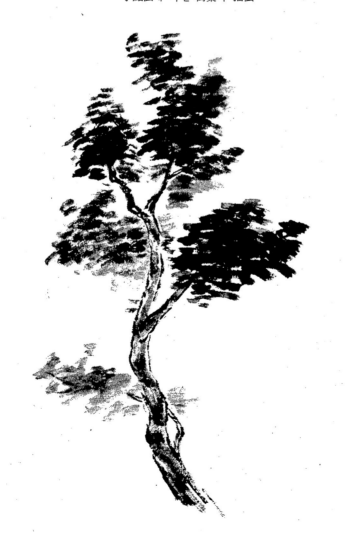

一字點法에 의한 樹葉의 描法

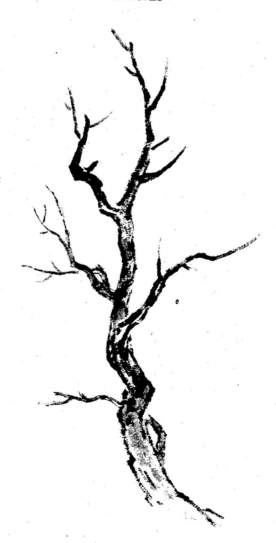

「樹分四枝也」

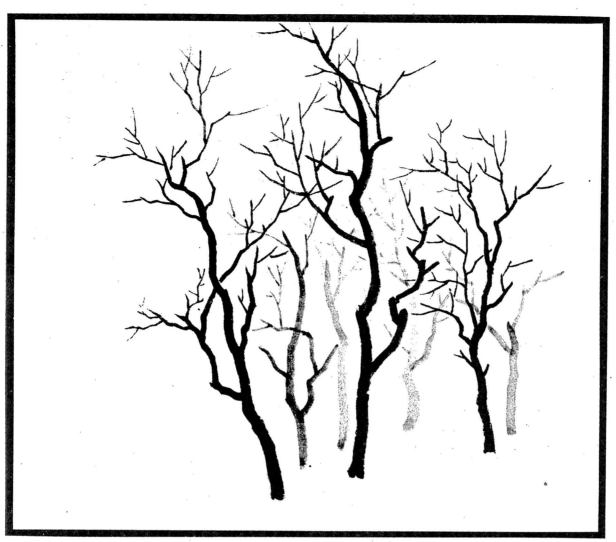

冬木(幹枝樹木의 描法)

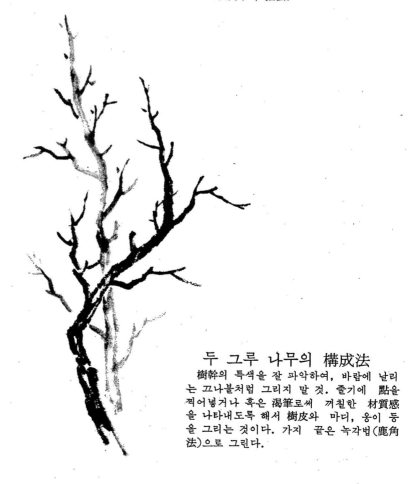

두 그루 나무의 構成法

樹幹의 특색을 잘 파악하여, 바람에 날리
는 끄나불처럼 그리지 말 것. 줄기에 點을
찍어넣거나 혹은 渴筆로써 꺼칠한 材質感
을 나타내도록 해서 樹皮와 마디, 옹이 등
을 그리는 것이다. 가지 끝은 녹각법(鹿角
法)으로 그린다.

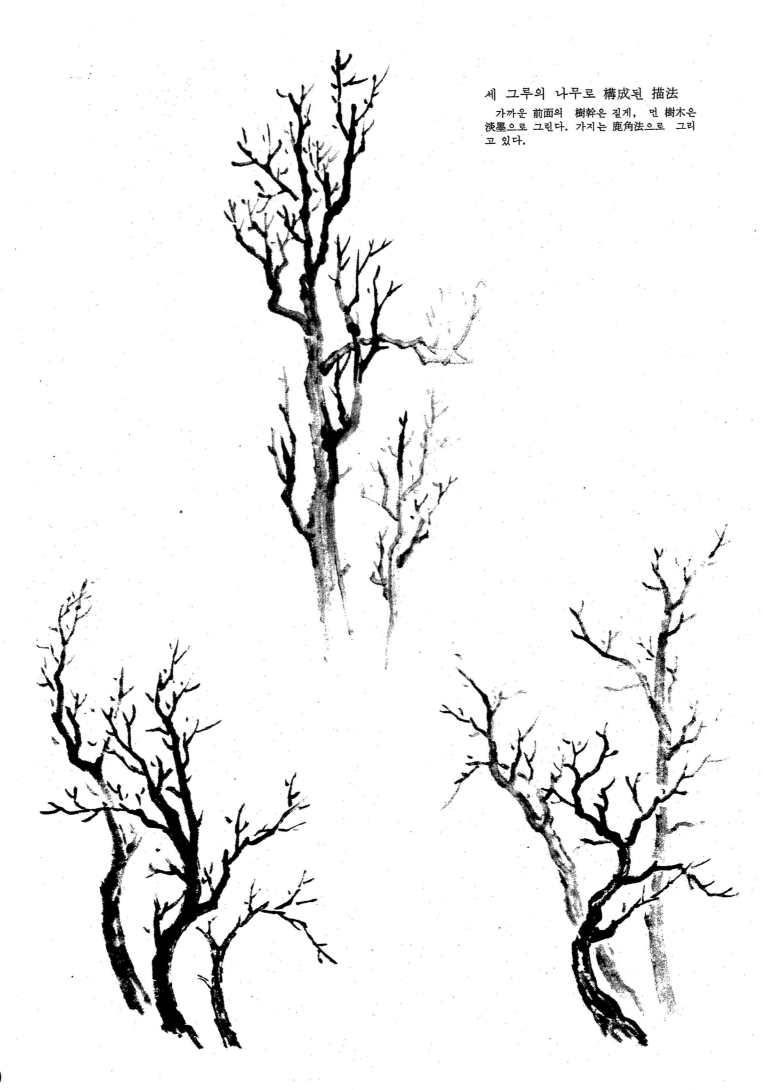

가까운 前面의 樹幹은 짙게, 먼 樹木은
淡墨으로 그린다. 가지는 鹿角法으로 그리
고 있다.

樹葉의 描法

樹葉을 그리는 데에는 沒骨法으로 그리는 點葉과 鉤勒法으로 그리는 勾葉(線으로만 二重으로 그리는 것으로 夾葉法이라고도 한다. 가을의 단풍 든 잎, 햇빛을 받아 반짝이는 잎, 또는 淡彩를 칠할 때의 잎사귀 描法)이 있다.

樹葉을 그릴 때는 點葉이나 勾葉을 混用하여 樹林의 깊이, 변화를 표현하면 좋다.

介字點. 介字 모양 같은 點으로 그리는 法.

个字點. 个字 모양 같은 點으로 그리는 法.

단풍 든 落葉樹나 대숲의 竹葉을 그릴 때 응용하면 좋다. 淡墨 끝에 濃墨을 묻혀 차례차례 그려 나간다.

攢三點 : 三點씩 모아서 그리는 方法.

菊花點 : 국화꽃처럼 그린다.

梅花點 : 둥근 點을 다섯 개씩 모아 매화꽃처럼 찍는 描法.

垂頭點 : 線 양끝이 밑으로 향해 있는 描法.

仰頭點 : 線 양끝이 위로 향해 있는 描法. 常綠葉을 그리는데 가장 적합하다.

蟹爪法 : 게의 발톱처럼 짧은 弧線으로 작은 가지를 그리는 方法.

釘頭點 : 작은 가지를 못처럼 直線으로 그리는 方法.

米點法 : 米點이란 宋나라 米芾이 創始한 描法으로, 米芾의 米를 따서 米點이라 한다. 크고 거친 것을 大米點이라 하여 여름철 무성한 樹葉을 그리는 데 적합하다.

大混點 : 커다란 붓으로 넓게 찍은 點.

그밖에, 松葉點, 垂藤點, 柏葉點, 水藻點, 尖頭點, 平頭點, 川字點 등이 있다. 樹葉의 특색을 잘 파악하여 응용하면 좋다.

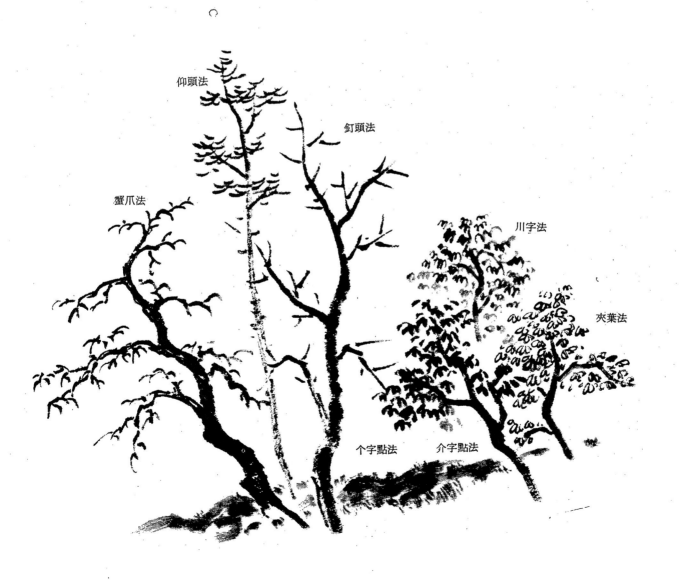

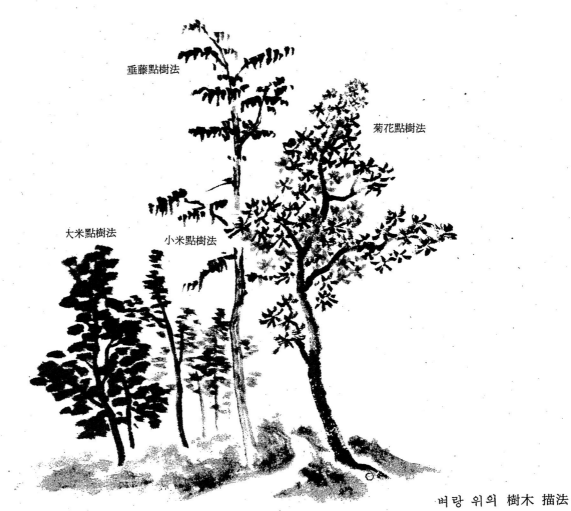

垂藤點樹法

菊花點樹法

大米點樹法　　小米點樹法

벼랑 위의 樹木 描法

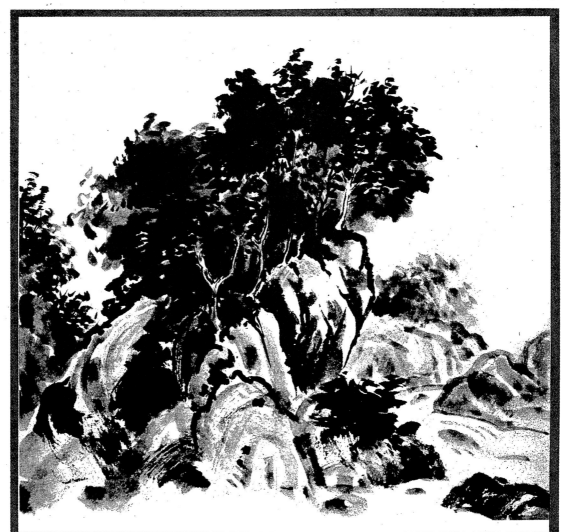

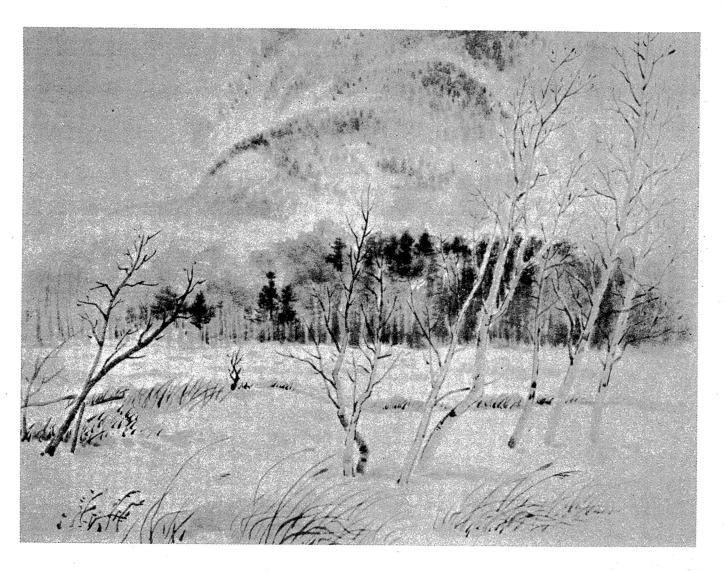

山水畫를 그릴 때에는 樹木을 前景에 그리거나 畫面의 주제로 삼거나 해서 그리면 풍취가 있어서 그림의 짜임새가 좋아진다. 「暮雪」은 樹木을 먼저 그리고, 눈의 純白을 濃淡의 墨으로 표현한 것이다.

落葉 진 겨울에 樹幹枝의 寫生을 많이 연구해서 그리는 것이 중요하다. 더우기 毛筆로써 확실하게 線으로 그리는 연습을 쌓을 일이다.

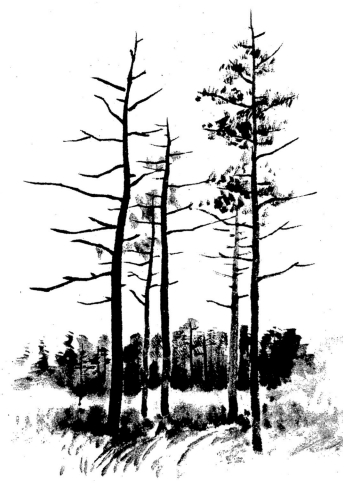

遠樹의 描法

　中國의 山水譯에 「遠樹無枝　遠人無目　遠水無波. 高興雲齋　遠山無皴　隱隱如眉」라는 대목이 있다. 이것은 山水畫를 그릴 때의 要諦이다.

　遠樹는 가지를 간략히 하고 총체적인 形을 무성하게 그리는 게 좋다. 또한 樹葉을 淡墨으로 그리거나 희미한 안개 등으로 바림(渲染)해서 표현한다.

　아주 먼 小樹를 그릴 때는 扁點으로 그리면 좋다. 扁點이란 옆으로 평평한 點으로써 그리는 방법이다. 淡墨으로써 움푹 들어간 산 같은 것을 點描하거나 먼 산기슭 등을 그려 雲煙으로 바림(渲染)하거나 하는 데 효과가 있다.

　또한 멀리 있는 小樹를 그릴 때 圓點으로 그리는 방법이 있다. 이 圓點이란 것은 둥글고 작은 點을 찍는 것이며, 이것은 淡墨으로 그리는 게 보통이다. 만약 雪景 속의 먼 나무를 그릴 때에는 종이 뒷면에 淡墨의 圓點으로 그리면 雪景의 遠樹 표현이 된다.

　먼 山 위의 작은 나무를 그릴 때에는 붓을 옆으로 눕혀 點을 찍으면 좋다. 樹枝 등 細部는 생략하고, 沒骨筆에다 물을 조금 묻히고 그 끝에 濃墨을 약간 찍어 접시 위에서 잘 조정한 다음, 가지(茄子)를 떨군 듯한 形(米點)으로 點을 드문드문 찍어 가면서 겹쳐 그린다.

　樹枝를 간략하게 하면서 전체의 形을 잡아 가며 그리는 것이 요점이다.

　먼 대숲을 그릴 때에도 淸逸한 느낌으로 전체 모양을 다루면서 대숲의 느낌을 표현하면 좋다. 무성하고 깊은 대숲을 幽篁이라 하고 가느다란 대나무가 있는 곳을 柔篠라 한다.

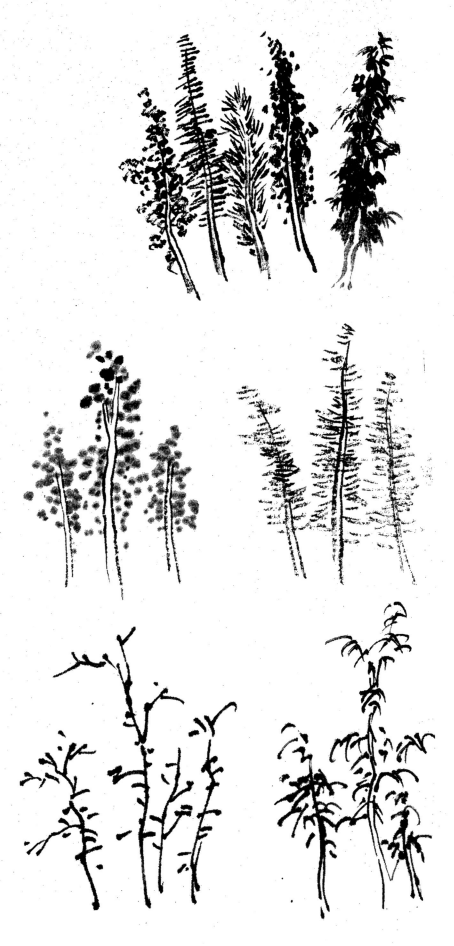

遠樹
　가지를 간략하게 그린다. 총체적인　形을
茂盛하게 淡墨을 가지고 윤곽을 잡는다. 微
烟으로써　바림(渲染)한다.

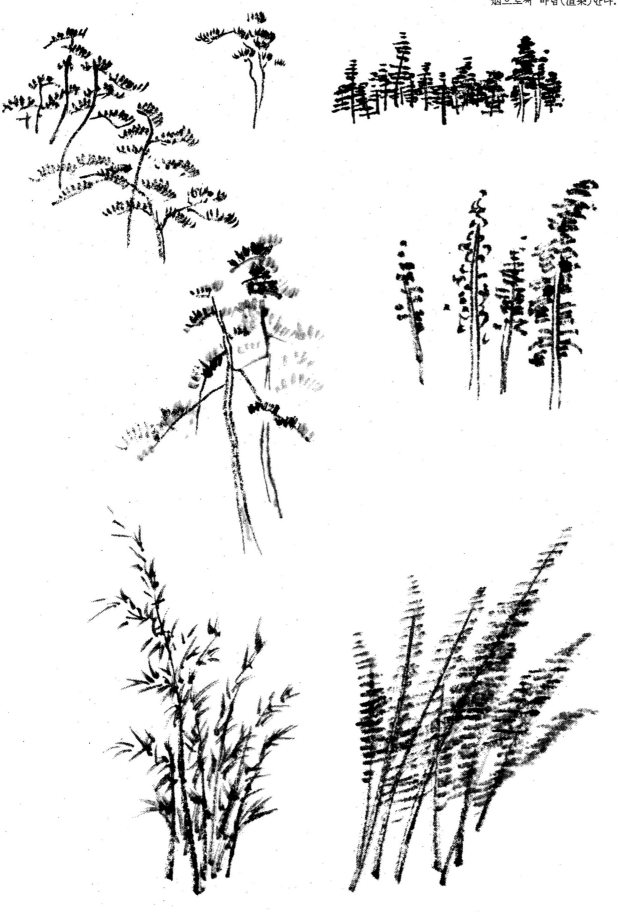

岩石 描法

岩石은 山水畵를 그릴 때의 중요한 모티브가 되며, 岩石 描法을 터득하면 자연히 山岳을 그리는 비결을 알게 된다.

中國 畵論에 「石有三面」이란 말이 있다. 이것은 돌을 그릴 때 돌의 三面을 잘 파악하여 그리는 게 중요하다는 것을 설명한 것이라 해석해도 좋다. 돌에는 正面・上面・側面의 세 가지 면이 있어 그것을 잘 관찰해서 그려야만 한다.

하나의 돌이 지닌 이 三面을 그림으로써 岩石을 하나의 塊量으로 입체적으로 표현할 수가 있을 것이다.

돌을 그렸을 때 평면적인 느낌이나 풍선 같은 느낌으로 표현하는 것은 좋지 않다. 돌의 輪廓을 線만으로 그린다해도 묵중한 岩石은 되지 않는다. 皴法으로 힘차게 돌의 形狀을 그리고, 濃淡의 변화, 균형을 생각하면서 표현할 일이다.

擦筆, 渴筆, 皴擦 用法으로 거침없이 그릴 일이다. 그리고 濃墨으로 點苔를 찍는다. 上面이나 正面에 擦過로써 밝은 여백을 남겨 두는 것이 중요하다.

岩石의 三面을 잘 파악하고 나서 그린다. 沒骨筆에 淡墨을 묻혀 輪廓을 그리고, 濃墨, 中墨을 붓에 묻혀 皴를 擦筆로, 그리고 輪廓線을 깨면서 그려 나간다. 사람 얼굴 정면에 코가 있듯 돌에도 정면이 있다. 이것을 鼻準이라 한다. 콧등의 위치에 따라 내려다 본 형태, 올려다 본 형태, 左右 方向性 등을 표현할 수 있는 것이다.

돌을 그릴 때, 돌의 左側을 짙게 그렸을 때는 右側을 엷게 그리고, 三面을 분간해서 그림과 동시에 陰陽 변화의 표현도 필요하다.

또한 岩石의 단단한 材質感, 立體感, 重量感의 표현이 중요하다. 알맹이 없는 풍선을 그려서는 아니된다.

岩石을 위에서 내려다본 것, 밑에서 올려다 본 것, 左右 양쪽에서 본 것 등, 左圖를 잘 관찰하여 輪廓線이나 皴에 强弱과 濃淡의 변화를 주어가면서 그리는 게 중요하다.

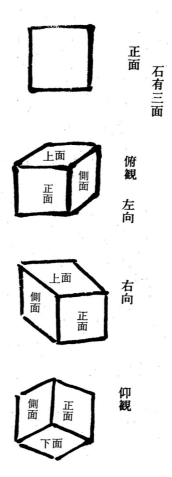

石有三面

正面

俯観
左向

右向

仰観

正面의 돌

右向의 돌

左向의 돌

화가에 따라서는 三面만이 아니라 上下面까지 그리는 사람이 있다. 종래의 西洋畵에서 쓰고 있는 遠近法과 다른 多視點에 의한 描法이 塊量性을 풍부하게 표현해주고 있는 것이다.

中國에서는 郭熙(北宋末期)가 「林泉高地」에서 말하고 있는 바와 같이 돌은 天地의 뼈(骨)이며 「山以水爲血脈」이란 말과 같이 山은 물로써 그 血脈을 삼는다고 논하고 있다.

그리하여 山岳의 岩石으로부터 구름이 피어난다고 하여 岩石을 雲根이라고도 칭하고 있다.

이와 같이 自然 속에 모든 영혼이나 생명이 깃든 汎神論의 思想이 根底가 되어, 岩石을 그리는 데에는 神氣가 스며야 한다고 주장되어 왔다. 神氣가 없는 岩石은 죽어서 무기력한 것이라고 했다. 天地의 骨格인 岩石은 자라 있다. 그러므로 岩石의 표현에서 生動하는 존재로 여겨져 오고 神氣와 氣韻이 넘쳐 흐르는 것을 중요시하고 있는 것이다.

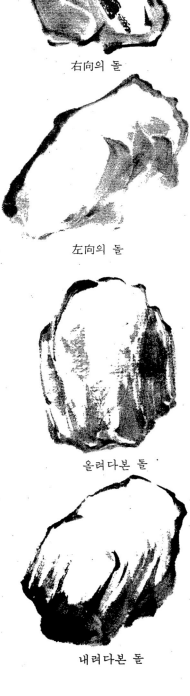

올려다본 돌

내려다본 돌

正面

右向

左向

仰觀

俯觀

77

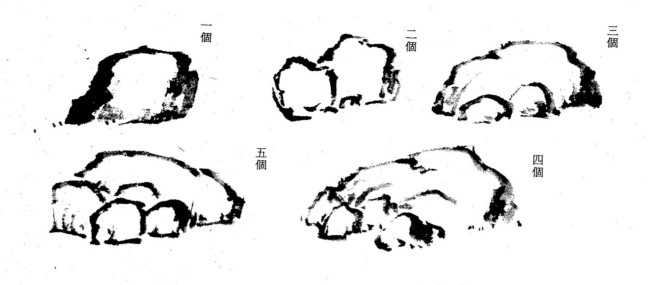

一個　二個　三個

五個　四個

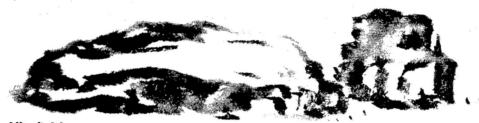

數個의 돌 構成法

　여려 개의 돌을 구성할 때에는 균형과 主從의 形式美을 부여하여 배치하는 것이 중요하다. 古人은 돌을 배치할 때에는 피가 서로 통하게 해야 한다고 말하고 있다.

　이것은 돌과 돌의 마음이 각각 상통하고 연결되어 호응해야 한다는 뜻이다.

　여러 개의 돌을 그릴 때는 앞에 있는 돌을 먼저 그리고, 그 뒤의 돌을 다음에 그린다. 그렇게 하면 墨의 濃淡도 자연히 서로 연결되어 遠近感이 표현될 수 있다.

　數個의 돌의 構成 세개의 돌 네개의 돌 두개의 돌 한개의 돌 다섯개의 돌 돌의 構成

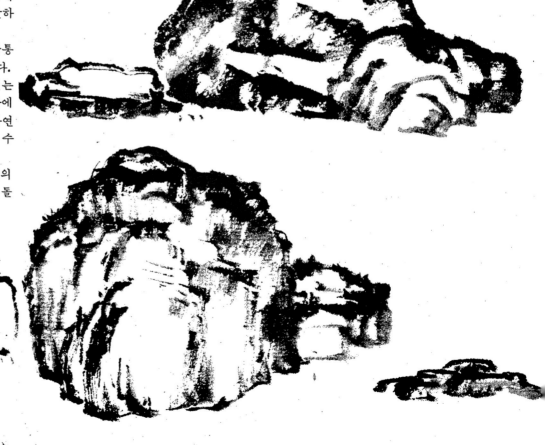

皴의 描法

돌이나 山의 주름(皴)을 그리는 방법을 皴法이라 하여 中國에서는 고래로「十六皴法」을 들고 있다.

披麻皴(南宋의 文人畫家들, 董源이 사용했다.)
亂麻皴(元의 畫家들이 많이 사용했다.)
芝麻皴(宋의 畫人들이 사용했다.)
大斧劈皴(李唐, 馬遠, 夏珪가 사용했다.)
小斧劈皴(李思訓, 劉松年)
雲頭皴(張叔厚)
兩點皴(芝麻皴)—(范寬이 사용함.)
彈渦皴(石法으로서 많이 사용되었다.)
荷葉皴(王摩詰이 사용함.)
攀頭皴(黃公望)
骷髏皴(古今이 사용함.)
鬼皮皴(古今이 사용함.)
解索皴(王家가 사용함.)
亂柴皴(宋元의 畫家)
牛毛皴(諸家들이 사용함.)
馬牙皴

披麻皴 삼베(麻)를 펼쳐 놓은 것처럼 長短의 線을 돌이나 山의 形狀, 凹凸에 적용시켜서 사용했다.

처음에 山의 輪廓이나 커다란 주름을 線으로 그려내고, 다음에 淡墨으로 그 輪廓形을 따라 凸部를 희게 남기면서 凹部와 低部를 짧은 線으로 그리고 있다. 다시 凹部를 淡墨으로 渲染하면서 輪廓을 잡는 것이다.

이 描法은 唐의 王維를 비롯하여 文人畫家들이 많이 사용한 破墨의 描法이기도 하다.

大斧劈皴 커다란 도끼로 岩石을 쪼개서 缺削한 듯한 皴法이다. 우선 岩石이나 山岳의 輪廓을 直線的으로 그리고, 그 輪廓線과 直線이 되도록 擦筆로 도끼를 가지고 缺削한 듯이 강하게 그리는 皴法이다. 이 皴法은 北宋畫家들이 많이 사용한 剛健한 描法이다.

小米點法 宋의 米芾이 創始한 描法이다.

折帶遠法 16皴法 외에 大米點, 小米點, 折帶皴 등을 더하여 18皴法이라 한다. 側筆로써 띠(帶)가 꺾어진 모양으로 그리는 皴法이다.

岩石을 그릴 때에는 破墨法이나 潑墨法으로 그리면 좋다. 中墨이나 淡墨으로 點이나 線을 그려가면서 완성시켜가는 描法과, 中墨과 淡墨이 반쯤 말랐을 때 濃墨으로 그려 넣으며 번짐과 氣韻의 느낌을 아름답게 표현하는 방법 등이 있다.

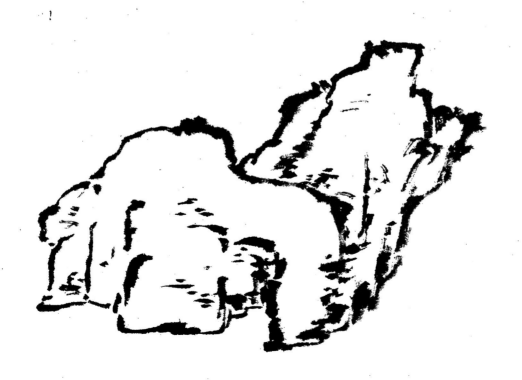

披麻皴

折帶皴

小斧劈法

大斧劈法

荷葉皴法

解索皴法

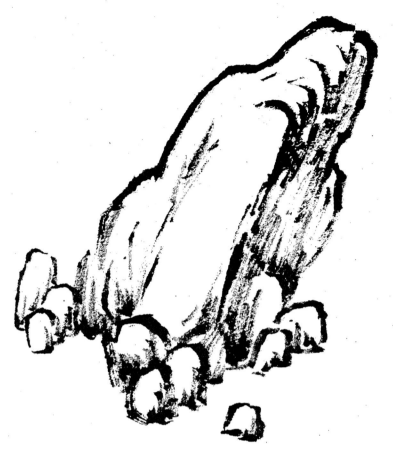

水邊의 바위

물가의 바위를 그릴 때에는 바위와 水面과의 接續點 표현을 주의해서 연구해야 한다.

바위와 水面이 접하고 있는 바위의 底部를 자른 듯이 그려 놓으면 水面의 流動性이 잘 표현되지 않는다.

큰 바위와 작은 바위를 構成해서 그릴 때에는 우선 큰바위를 위에서 밑으로 그리고, 다음에 前方에 있는 작은 바위를 그리고 마지막으로 큰바위의 底部를 그린다. 그리고 각각의 바위가 좋은 均衡 아래 서로 呼應해 있어야 한다.

물가의 돌(胎泉), 땅에 깊이 묻혀 있는 돌(負土) 등을 그릴 때에는 그 所在나 돌의 성격을 잘 파악하여 표현할 필요가 있다.

큰 바위와 작은 바위의 조화 물가의 바위

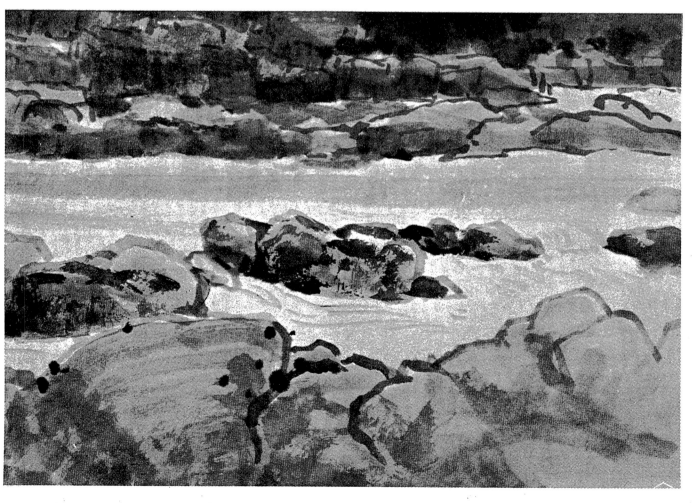

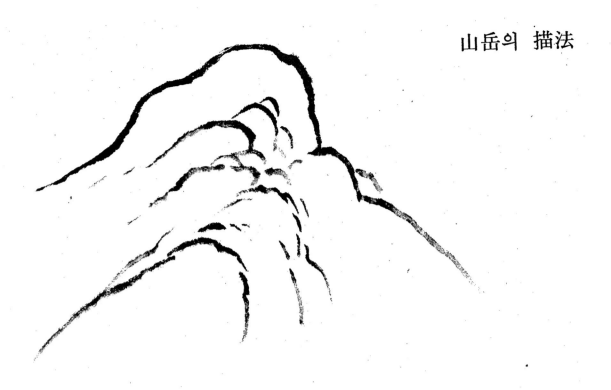

山을 그릴 때에는 처음에 山의 形狀을 크게 파악, 輪廓線을 그리고, 다음에 皴(주름)을 넣으면서 그려간다. 커다란 形狀을 파악하는 것을 잊고, 細部的인 곳만 쌓아 올리듯 그려나가는 것은 좋지가 않다.

山의 頂上을 幛蓋라 한다. 이 頂上을 그리는 법에 따라서 山의 塊量性이나 遠近이 표현된다. 우선 輪廓을 그린 다음에는 산등성이를 정하고 山頂의 起伏을 그린다. 起伏은 가까운 자기 앞쪽에서부터 먼곳으로 그려 나간다. 山의 鼻準은 山의 形狀에 따라 峻狀이 되기도 하고 圓形狀이나 流線形狀이 된다.

群峰을 한 폭 안에 그려넣을 때는 우선 하나의 山을 主山으로 해서 그려 놓고, 그에 따라 客山을 分布시키고 각각 起伏을 만든다. 그 많은 산들은 모두 氣脈이 相通하며 形勢도 서로 映帶시키지 않으면 아니된다.

大米點法

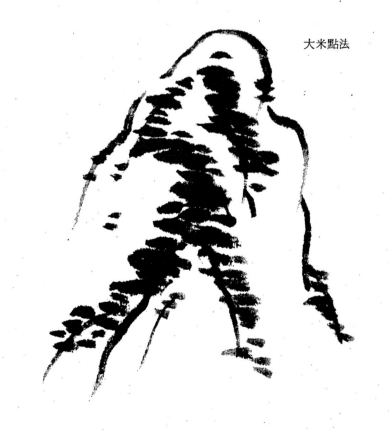

82

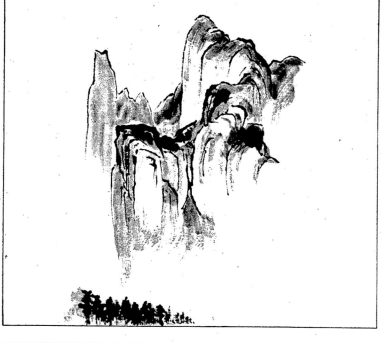

高遠法

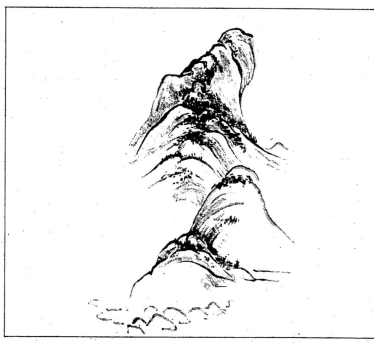

深遠法

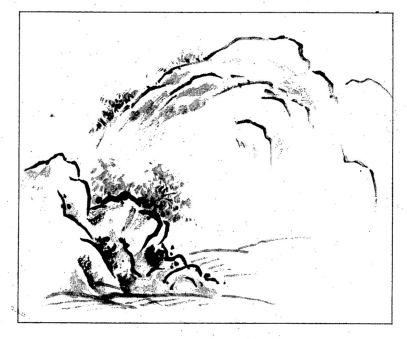

平遠法

三遠法(山水畵의 構圖)

「山有三遠」이란 말이 中國의 畵論에 나온다(郭熙의 최초의 畵論). 山에는 三遠이 있다는 이 말은 「高遠法」「深遠法」「平遠法」의 세가지 山의 관찰법, 표현 방법을 말하는 것이다. 이 三遠法은 동양화 특유의 繪畵 空間의 構成 理論으로서 西洋畵에서 보는 遠近法(透視畵法)과 달라 視點이 자유로이 移動하고 視角이 多元的으로 전개되는 것으로서, 遠近的인 관계의 「遠」이 아니고, 「遠」이란 空間的 거리를 표현하는 描法으로서의 「遠」이다. 그 때문에 西洋畵의 遠近法보다 한층 더 繪畵的이며 宇宙論的이다. 20世紀 초두의 서양 큐비즘은 多視點에 의해 입체를 파악하려고 하여 物象의 具象的인 형체를 분해 파괴하고 多元的인 空間 構成을 시도했다. 東洋繪畵에서는 多視點에 의한 物象의 관찰법이나 표현 방법을 취했지만, 視點移動의 과정에 있어서 繪畵로서의 통일적 造形意識으로써 再構成하고 창조한 것이다. 이 때문에 具象性이 파괴되지 않았다고 말할 수가 있다.

高遠法

山 밑에서 山頂을 올려다 봄으로써 일어서는 山의 높이를 표현하고 있다. 신비롭고 巨大性을 찾는 동양의 山水畵에서는 필연적으로 한없는 높이의 감각표현이 필요했다.

深遠法

천야만야한 산골짜기를 깎아지른 듯한 벼랑 위에서 내려다보듯 俯觀하면서 파악하는 觀察法이다.

北宋의 荊浩 등은 山水畵의 前景을 그리는데 있어 이 深遠法을 사용하고, 主山의 巨大性에 대해 前景을 멀리 아래 쪽 깊은 공간 속에 잡아넣고 있다.

平遠法

가까운 山에서 먼 山을 바라보는 觀察法으로서, 넓이를 표현하는 데 가장 적합한 描法이다. 그 때문에 대형 作品 속에서 그 위력을 발휘하고 있다. 넓은 水平을 그리는 作品에서 많이 보여진다.

流泉의 描法

변화 많은 山間部에는 아름다운 溪流나 飛泉, 懸瀑 등이 많고, 이러한 경치를 畵題로 삼는 그림은 많다. 沒骨筆에 淡墨을 묻혀 끝에다 濃墨을 찍어서 右側의 커다란 崖岩을 강하게 그린다. 다시 皴을 그려넣고 點苔를 그린다. 다음에 溪流 중앙의 露岩을 흐름의 形狀을 마음에 두면서 底部를 渲染法으로 그린다. 즉 泉流 속에 바위 底部를 묻어 놓는 것이다. 다음에는 左側의 벼랑을 그린다. 바위를 강하게 짙게 무겁게 그려서 量感을 내면, 물은 가벼이 빨리 흘러 흰 動勢를 보이며 흘러 떨어지는 것이다.

飛泉

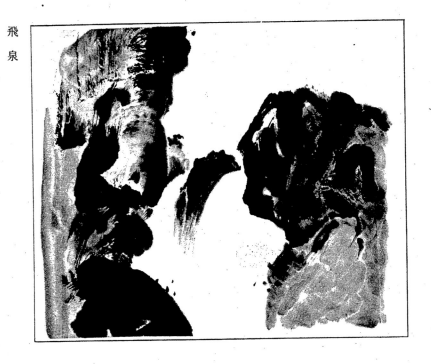

溪流

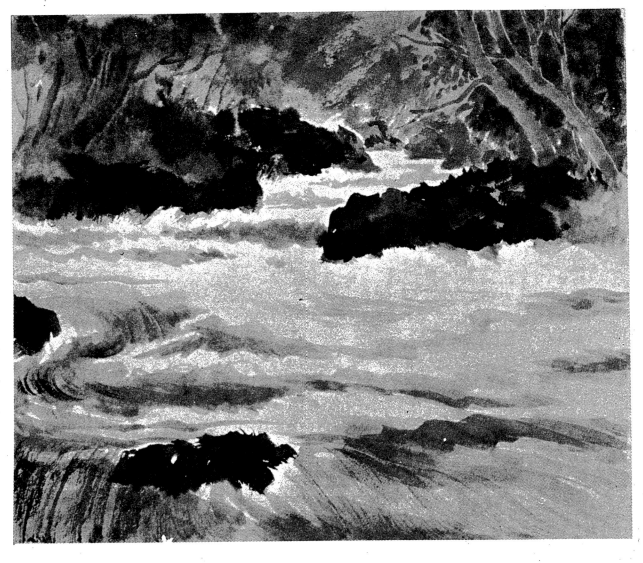

懸瀑

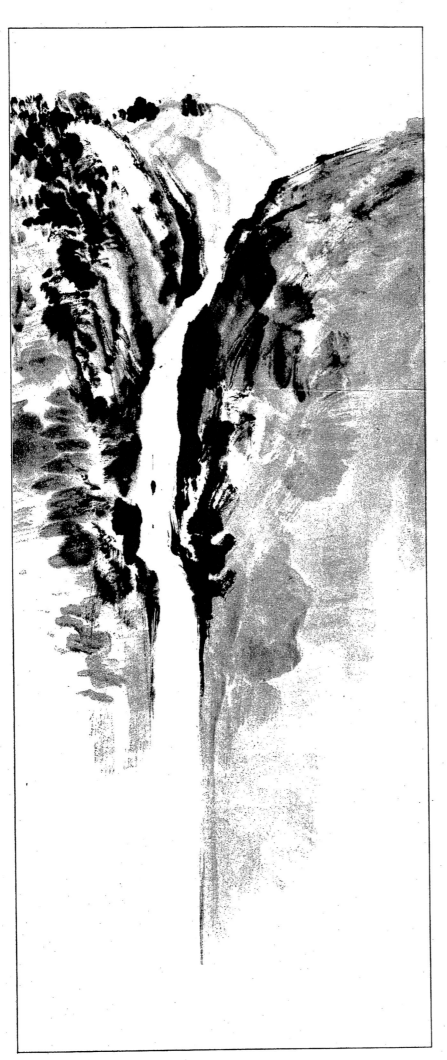

懸瀑의 描法

潺潺히 물보라를 피우며 흘러 떨어지는 瀑布는 淸澄한 느낌을 주는 법이다. 구부러져 흘러떨어지는 瀑布를 중심으로 하여 兩岸의 崖岩을 강하고 무겁게 量感을 주면서 濃淡墨으로 그리고, 흰 물결, 흐름의 動勢를 표현하면 좋다.

崖岩 아래 쪽은 흐리게 뭉개고 흰 물이 떨어지는 아래쪽도 희게 뭉개서 그림으로써, 瀑布의 높이, 물소리, 물보라 등의 아름다움을 表現할 수가 있다.

물은 돌에 구멍을 뚫고, 山容도 물에 의해서 변할 만큼 물은 柔하지만, 돌이나 山보다도 剛하다 할 수 있다. 中國 말에 泉은 돌의 뼈(骨)라고 일컫는 것도 수긍이 가는 말이다.

흐름이 좁으면 急流가 되어 튀어오르고, 크면 潤涵하여 大河를 이룬다. 물의 흐름에도 각각 특성이 있으므로 그 성격을 잘 파악하여 그리는 것이 중요하다. 물의 흐름은 부드러운 描線으로 윤택 있게 그린다.

淡墨과 濃墨은 붓을 달리하여 그린다.

濃墨의 線이나 面을 먼저 그리고, 완전히 마른 뒤에 淡墨을 겹쳐 그린다.

淡墨을 먼저, 中墨을 일부에 겹쳐 놓고, 반쯤 마르기를 기다려서 濃墨의 線이나 面을 그린다. 단, 畫箋紙 같이 잘 번지는 종이에서는 이렇게 하지 못한다.

淡墨이나 中墨을 渴筆로 문지르듯하여 渲染 대신으로 사용한다. 岩石의 주름, 枯木, 地面이나 家屋描寫 등에 사용한다.

잘 번지기 쉬운 종이에서는 淡墨을 칠하고 반쯤 마르기를 기다려 일부에다 中墨을 칠하고 완전히 마른 뒤 다시 濃墨을 겹쳐 칠한다.

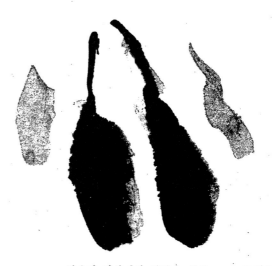

처음에 일부에다 淡墨을 칠하고 그 위에다 濃墨으로 그리면서 일부에 번짐을 만든다.

直線과 曲線, 淡墨과 濃墨, 이렇게 異質의 것을 배합한다.

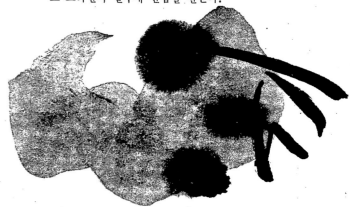

淡墨을 칠하고 마르기 전에 中墨이나 濃墨을 떨구어 넣는다. 혹은 그려 넣는다. 잘 번지는 종이일 경우는 마른 뒤에 할 것.

寫生

寫生에는 두 가지가 있는데, 墨畫처럼 寫生이 그대로 畫稿가 되어 制作으로 이어지는 것과, 또 한가지는 制作의 밑그림이란 뜻을 떠나 素描도 하나의 藝術形式으로 보고 그대로 鑑賞할 수 있도록 처음부터 主觀的인 表現을 가하여 寫生하는 것, 이 두가지가 있다.

여기서 설명하는 것은 물론 畫稿로서의 寫生인데, 지금까지 省略이나 單純化의 項에서 언급한 바와 같이 寫生의 뜻은 對象을 올바로 파악한다는 것이 되겠지만, 아무런 感動도 없이 그저 일일이 극명하게 옮기기만 하면 단순한 說明圖에 그치고 만다. 그러나 전혀 感覺本位로 印象만을 그리게 되면, 막상 制作 段階에서 形態에 대한 확신이 없어지고 描寫도 애매해지고 만다. 요는 寫生하면서도 실제 制作할 때를 생각해서 感動의 중심이 되는 것을 잘 관찰하여 거기에 충분한 힘을 쏟고, 생략해도 좋은 것은 적당히 생략할 필요가 있다.

이와 같이 制作에 대한 계획성에 입각하여 寫生할 경우, 당연히 그려야 할 對象도 잘 선택하지 않으면 안된다. 모처럼 고생해서 寫生하는 것이니 나중에 畫稿로써 도움이 되게끔 寫生하지 않으면 안된다. 예를 들면 꽃을 하나 그린다 해도 가까운 곳에 있다고 해서 너무 빈약한 것이나 형태가 나쁜 것, 피어 있는 꽃의 방향, 가지 모양이 나쁜 나무 등을 寫生해 보았자 결국 아무 도움도 되지 않는 경우가 많다.

風景을 寫生할 경우에도 가장 주의해야 할 점은 전체적인 構圖가 그림이 될수 있도록 어느 정도 간추리지 않으면 안된다.

예를 들면 形態가 재미난 農家가 있다거나, 그 앞에 푸른 보리밭이 있다거나 해서 마음이 끌리는 수가 있는데, 그 背景이 평범한 방죽이거나 前景에 아무 것도 없거나 하면 風景畫로서 좋은 그림은 되지 않는다. 얼핏 보아 色도 없으며 아주 시시하게 보여도 前景, 中景, 遠景, 등 距離感도 있고 物體와 物體와의 配置도 적당히 있는 風景이라면 부분적으로 재미없거나 부적당한 것이 있더라도 그것은 어느 정도 바꿀 수도 또 省略할 수도 있는 것이다.

그렇다고 해서 實景이 그대로 그림으로 되는 것은 그다지 흡지 않은 법이며, 얼핏 보아서 마음에 들지 않더라도 일단 스케치해 보면 의외로 그림으로 잘 정리될 수 있다는 것을 발견하는 수도 있다.

다음에 鳥獸類 寫生에 대해 약간 언급해 보면, 새나 動物의 寫生은 植物이나 風景의 寫生과 달라서 相對는 항상 민속하게 움직이는 것이므로, 寫生하기가 여간 힘들지 않다. 세밀한 것은 뒤로 돌리고, 우선 움직임의 姿勢를 대강 線으로 포착하지 않으면 안된다. 그러기 위해서는 大形 스케치북을 준비하여 여러 가지 움직임의 변화에 따라 그 姿態를 하나하나 그려 보고, 끊임없이 움직이고 있다 해도 반드시 같은 姿勢를 되풀이하는 법이므로, 비슷한 姿勢가 있을 때 각각 스케치해 둔 곳에 조금씩 加筆해 가는 방법을 취한다. 그와 동시

에 순간적인 形態를 기억해 두는 것도 중요하며, 연습 여하에 따라서는 대체로 기억만으로도 어느 정도 그릴 수 있게 되는 법이다. 전체적인 모습이 이루어졌을 때 눈과 주둥이, 꼬리 등 부분적인 것을 그려 넣는다. 특히 중요한 곳은 따로 그 부분만을 잘 寫生해 두도록 한다.

다음은 寫生의 用具이다. 연필, 펜, 콩테, 파스텔 등 여러 가지가 있지만 다루기 쉽고 수정하기도 좋은 점으로는 역시 연필이 최적이라 생각한다. HB, 2B 정도를 준비하면 좋으며, 너무 芯이 부드럽고 짙은 것은 스케치가 더러워질 우려가 있으니 조심해야 한다.

우선 薔薇의 寫生부터 설명해보자. HB의 연필로 A 圖처럼 아주 엷게 꽃의 대체적인 크기를 정한다. 線은 많이 그어도 상관 없지만 반드시 엷게 긋지 않으면 안된다. 그러기 위해서는 글씨를 쓸 때처럼 연필을 잡지 말고, 책상 위에 있는 연필을 집어올릴 때처럼 그렇게 가볍게 잡고 연필의 무게만으로 그린다는 기분으로 팔 전체로 線을 그으면 아무리 가느다란 線도 엷은 線도 그을 수 있다. 아주 엷은 線으로 대체적인 形態가 정해졌을 때 모델 寫眞을 보자. 그다지 鮮明한 寫眞은 아니지만, 그래도 세부까지 보이지 않는 쪽이 도리어 설명하기 쉬울지도 모른다. 왜냐 하면 寫生할 때는 우선 꽃의 外部形態를 먼저 정하지 않으면 안된다. 꽃 表面의 凹凸이라든가 花瓣의 겹쳐진 모양 등 꽃 中心쪽은 전혀 보지 않기로 하고, 가령 黑色 하나로 꽃 전체를 칠했다고 해 보자. 그렇게 되면 마치 그림자처럼 外廓線만이 보이게 될 것이다.

線이라 말했지만 이것은 각각 傾斜 角度가 다른 面이 모여 形態를 만들고 있어서 거의 曲線으로 둘러싸여 있는 법인데, 이 자그마한 曲線이라든가 凹凸은 처음엔 보지 않기로 하고 모두 直線으로 보도록 한다.

우선 A에서 B까지는 同一한 傾斜 角度 線上에 있으므로 이 A에서 B까지 대체적인 傾斜를 눈으로 젤 수 있게 되면, 同一한 角度의 直線을 엷게 그려놓은 線 위에 긋는다. B에서 C도 대체로 같은 角度로 이어져 있으므로 이 傾斜를 보고 同一하게 直線으로 긋는다. 다음에 오른쪽으로 옮겨 A에서 B까지 대체로 直線으로 連結시킬 수 있으므로 이것을 긋는다.

항상 水平線과 垂直線을 염두에 두고, 이것을 基準으로 하여 水平線보다 右가 올라가 있다든가 혹은 左가 올라가 있다든가, 縱線인 경우엔 垂直線을 기준으로 하여 垂直線보다 右로 기울어져 있다든가 左로 열려 있다든가, 이 두 개의 基本線을 標準 심아 傾斜의 정도를 잰다. 이 傾斜 角度를 느낌만이 아니고 눈으로 확인하는 방법으로서 다음의 방법이 있다.

연필 끝을 엄지손가락과 집게손가락으로 잡고, 그 팔을 똑바로 뻗어 한쪽 눈을 감고 이 연필을 같은 角度 線上에 있는 끝에서 끝으로 대어 본다. 이때 팔을 어중간하게 뻗거나 굽히거나 하면 올바른 角度와 比例를 잡을 수가 없으므로, 팔은 곧바로 곧장 뻗는 게 중요하다. 말하자면 A에서 B로 연필의 直線을 대어 보고, A와 B를 直線으로 연결해보면 어느 정도로 傾斜졌는

가를 확인할 수 있으므로, 같은 角度로 線을 그어갈 수 있는 것이다. 꽃의 外廓線은 거의가 曲線으로 이루어져 있으므로 이와 같이 하나의 角度 끝에서 끝으로 直線을 이어 보면 多少 曲線의 일부가 들쑥날쑥하는 곳이 생기게 되는데, 거기엔 상관하지 말고 끝에서 끝으로 直線을 이어 꽃의 外部 形態를 크게 파악하는 것이다.

外部의 形態가 直線으로 이루어지면 다음엔 꽃 속의 花瓣 하나하나를 역시 直線으로 그려 가면서 A圖 정도로 그린다. 여기까지 形態를 잡게 된다면 90 퍼센트까지 이루어졌다 해도 좋으며, 나머지는 약간 曲線을 가할 뿐으로 C圖처럼 形態가 완성된다.

74 페이지의 표고버섯 寫生도 같은 방법으로 그린다. 하나의 꽃만이 아니라 여러 개의 꽃과 잎이 集合해 있는 것도 역시 마찬가지로 전체적인 形態를 直線으로 파악하고, 점차로 細分化된 直線으로 그려 가면서 마지막에 曲線으로 고치는 그런 방법이 가장 정확하고 빠른 방법이다. 처음부터 曲線으로 그린다 해도 比例를 잘못 잡게 되거나 어떤 한 부분이 너무 커지거나 작아지거나 해서 여러번 지우개를 사용하게 되어서 시간이 더 많이 걸리게 된다.

直線으로 보고 그리는 방법이 익숙해지면, 차츰 細密한 直線까지 일일이 긋지 않더라도 어느 정도 처음부터 曲線으로 그릴 수 있게끔 된다. 여러 개의 꽃이나 잎이 있을 때, 그 각자의 위치가 올바른가 어떤가를 시험해 볼 필요가 있을 때는 역시 연필을 사용하여 假定의 垂直線과 水平線을 그어 본다.

예를 들면 모델 寫眞의 제일 위에 있는 꽃에서부터 곧장 밑으로 假定의 垂直線을 그어 보면 밑에 있는 꽃 右端에 그 線이 와 닿는다고 가정하자. 그런데, 그려 놓은 꽃은 그 線보다도 右, 혹은 左로 상당히 떨어져 있다고 한다면 그려 놓은 꽃의 위치는 올바른 장소에 놓여져 있지 않는 것이 된다. 꽃 같은 것은 다소 위치가 달라지더라도 문제가 없겠지만 人物이나 動物을 그릴 때는 이런 방법을 써서 정확을 기하지 않으면 안된다. 垂直線 뿐만 아니라 옆으로 水平線을 그어 보고서 각자의 위치가 올바른 곳에 있는가 없는가를 살펴볼 필요가 있다.

形態가 다 그려지면 다음은 꽃의 둥근 形狀이나 凹凸, 質感 등을 표현하기 위해 陰影을 그려 넣지 않으면 안된다. 우선 꽃 전체를 보고 가장 밝은 곳과 어두운 곳, 두 곳을 발견할 일이다.

이 꽃의 경우, 寫眞으로는 확실하지 않지만, D圖의 寫生畵로 설명해 보면, 가장 밝은 곳은 중심의 花瓣 테두리가 바깥쪽으로 젖혀진 가느다란 面이 제일 밝고, 꽃 밑에 가리워서 약간 보이는 잎과, 花瓣이 겹쳐져 있는 꽃 中心의 二點이 가장 어두운 곳이 된다. 가장 밝은 面에는 종이 바탕의 白色을 남겨 놓고, 기타 부분은 밝은 곳이라 해도 이 최고의 밝은 白色과 比較하면 얼마간 어두운 법이므로, 최고의 밝음만을 남겨 놓고 나머지 전체에다 엷게 陰影을 칠한다. 花瓣 하나하나를 구별해서 칠하는 게 아니고 전체적으로 크게 보아 가면서 칠하는 것이다. 다시 그보다 약간 어두운 곳에 겹쳐서 더욱 어두운 곳으로, 전체에서 차츰 부분으로 들어가 陰影을 칠해 간다. 짙다고 해서 어느 一點만을 짙게 그림자를 칠하면 아름다운 陰影을 칠할 수 없게 된다. 반드시 가장 엷고 큰 범위의 陰影을 먼저 칠하고 다음에 그보다 더 어두운 곳을 크게 보아 가며 그림자를 칠하고, 다시 어두운 곳과 차츰 짙어 가는 陰影의 範圍가 좁아져 가도록 칠하지 않으면 안된다.

이 장미의 꽃 전체를 보면, 가장 어두운 곳은 이 一點이며 이 이상 어두운 곳은 없다고 생각하고, 밝은 一點은 꽃 中心의 이 부분뿐이며 他는 밝아 보여도 가장 밝은 이 一點과 비교한다면 이보다는 약간 어둡다는 식으로, 항상 눈은 전체를 둘러보면서 陰影을 칠하는 것이 중요하다. 이런 點을 잊고 一點에만 눈을 보내면서 陰影을 칠하면, 모든 곳이 똑같이 어둡게 보여 같은 濃度의 陰影이 되고 말아서 形態上으로는 잘 잡혀 있어도 平面的인 맥없는 寫生이 되고 마는 것이다.

이 點은 風景 寫生의 경우도 마찬가지로서, 寫生을 하기 전에 우선 침착히 全景을 바라보고. 가장 밝은 곳과 어두운 곳 二點을 먼저 정하고, 항상 이 二點과 비교해 가면서 그림자와 色을 칠한다는 것을 잊어서는 안된다.

다시 장미로 돌아가, D圖의 寫生畵를 보자. 陰影을 칠하는 데 斜線을 쓰고 있다. 이것은 形態의 線과 混同되는 것을 피하기 위한 것으로, 예를 들면 이 장미의

연필에 의한 스케치

펜에 의한 스케치

경우 花瓣을 따라 같은 방향으로 그림자를 칠하면 어느 것이 形態의 線인지 어느 것이 그림자 線인지 알 수 없게 되기 때문이다. 차츰 짙게 陰影을 겹쳐 칠할 경우, 얼마간 이 斜線을 交叉시켜 사용하는데, 방향은 대체로 斜線을 사용토록 한다. 寫生을 基礎로 하여 墨畵를 그리는 경우, 寫生을 그대로 옮기듯 하면 단순한 模寫로 그치게 되므로 寫生은 對象의 性格이나 形態를 일단 파악하는 정도로 생각하고, 오히려 寫生을 떠나서, 세세한 陰影 같은 것은 무시해 가면서, 또한 形態도 寫生을 그대로 옮긴다는 게 아니고 우선 感覺을 나타내도록 精神의 表現을 제일로 하여 自由濶達하게 그릴 것을 권하고자 한다.

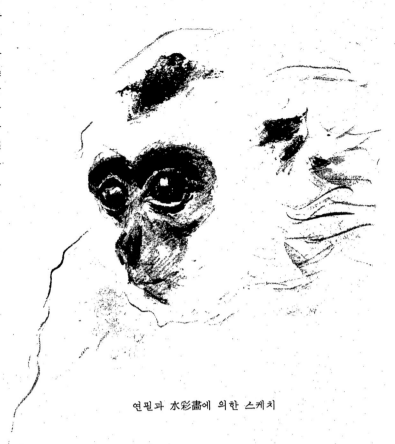

연필과 水彩畵에 의한 스케치

크레파스에 의한 스케치

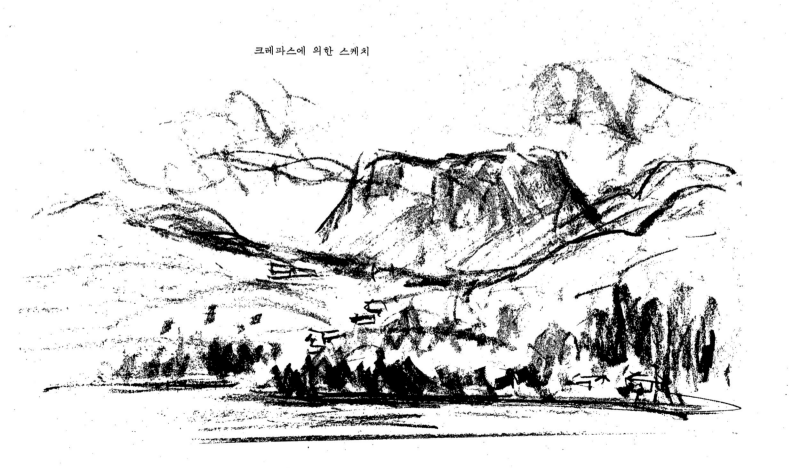

89

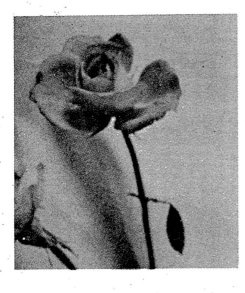

엷은 線을 여러 개 사용하여 대체적인 形態를 그려 본다. 다음에 꽃 中心部는 보지 않고 꽃의 전체적인 그림자 모습을 想像하여 그 外部의 形態를 올바로 파악하기 위해 가장 많이 튀어나온 끝에서 끝을 直線으로 이어 傾斜진 程度를 본다. 그 基準이 되는 것은 항상 水平線과 垂直線이다.

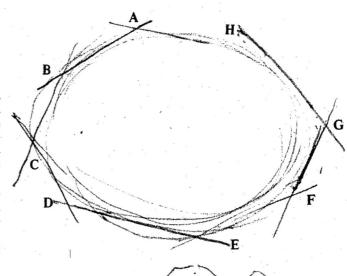

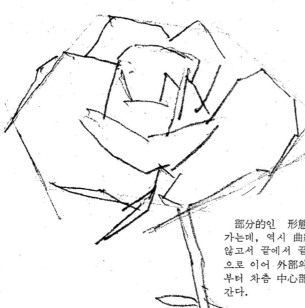

部分的인 形態를 정해 가는데, 역시 曲線을 보지 않고서 끝에서 끝을 直線으로 이어 外部의 形態로부터 차츰 中心部로 옮겨 간다.

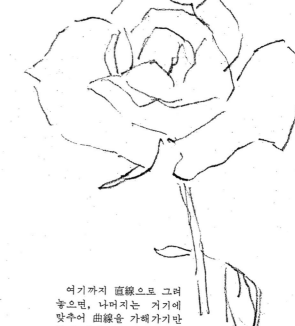

여기까지 直線으로 그려 놓으면, 나머지는 거기에 맞추어 曲線을 가해가기만 하면 된다.

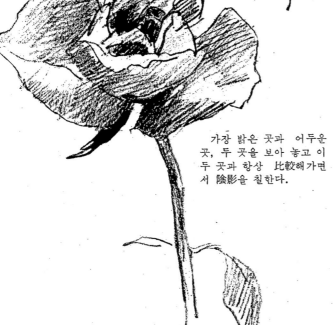

가장 밝은 곳과 어두운 곳, 두 곳을 보아 놓고 이 두 곳과 항상 比較해 가면서 陰影을 칠한다.

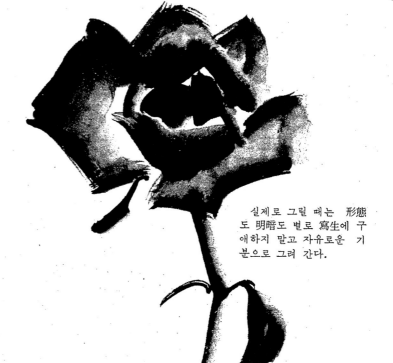

실제로 그릴 때는 形態도 明暗도 별로 寫生에 구애하지 말고 자유로운 기분으로 그려 간다.

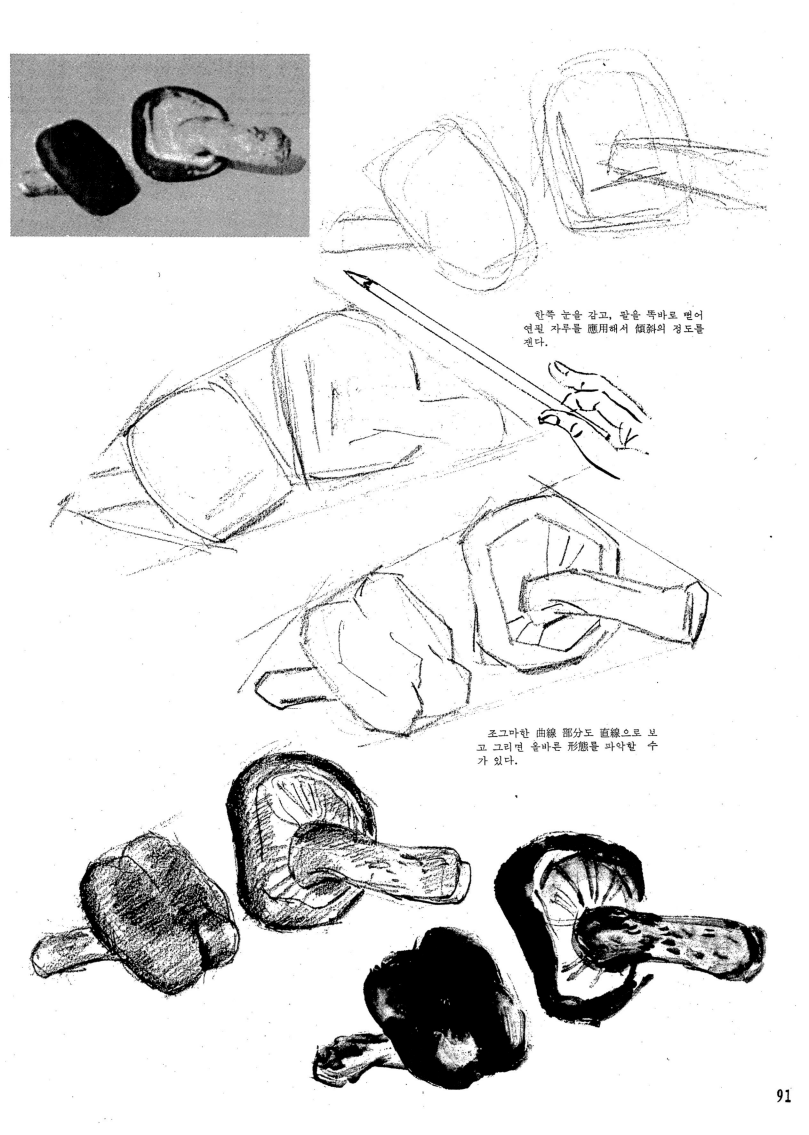

한쪽 눈을 감고, 팔을 똑바로 뻗어
연필 자루를 應用해서 傾斜의 정도를
잰다.

조그마한 曲線 部分도 直線으로 보
고 그리면 올바른 形態를 파악할 수
가 있다.

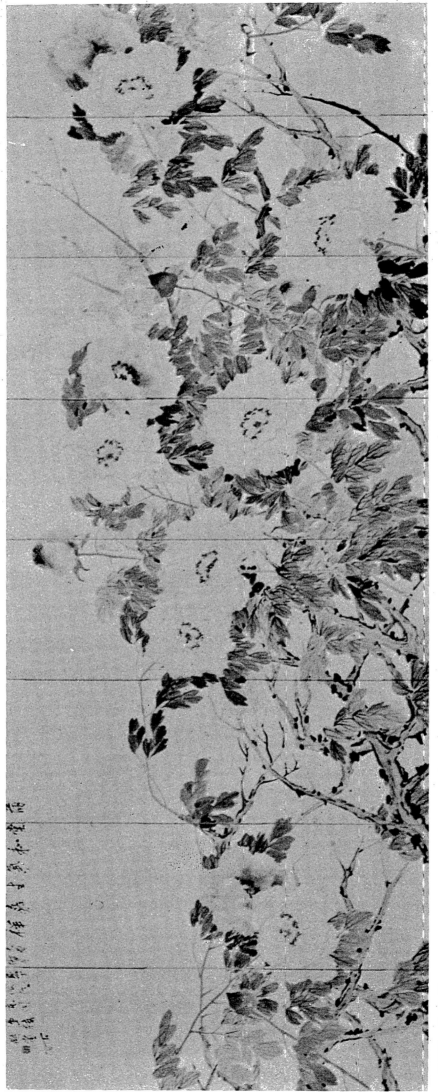

富貴圖　朴魯壽

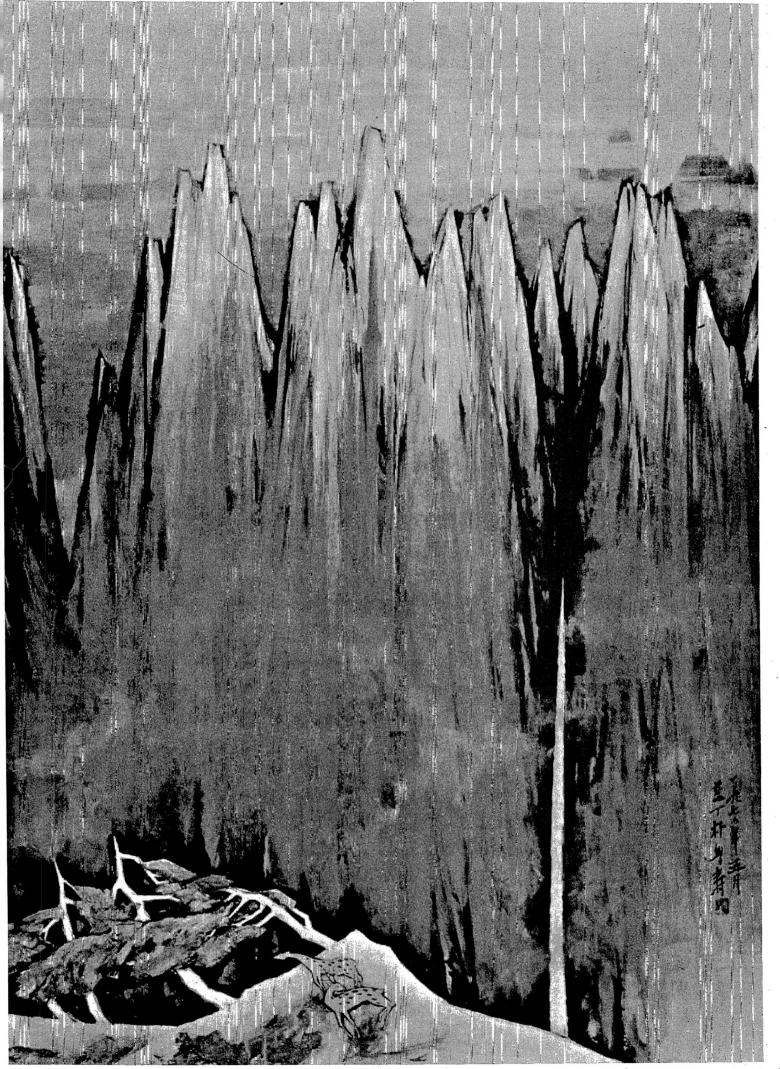

山　朴魯壽

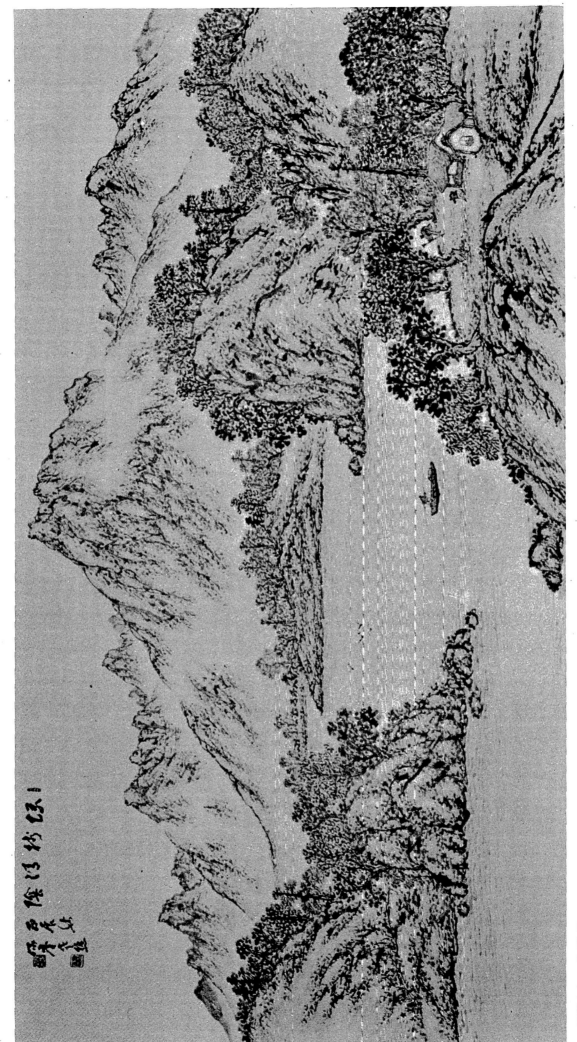

夏景山水 朴勝武

94

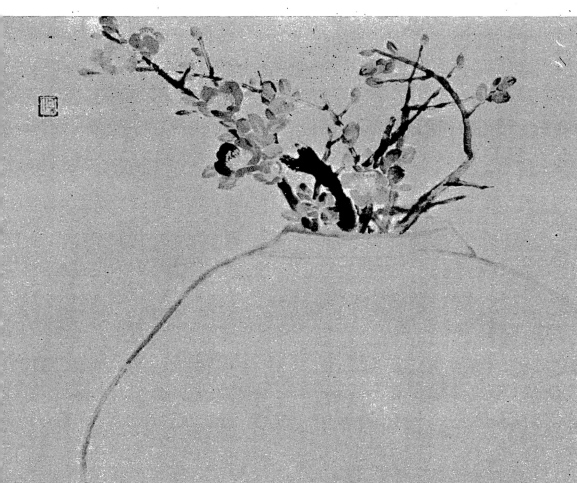

畫以簡遠為上者盖
于索而雅以簡于意簡
之至之得之玉石
遠則林泉雲霧猶
有高聲籃根
窮錦繡而退其而
或者以筆之寫少
為能然而盖畫
品之高者在繁簡
之外也尚猶有自然
庚戌主五端節
白水老石室
照田書

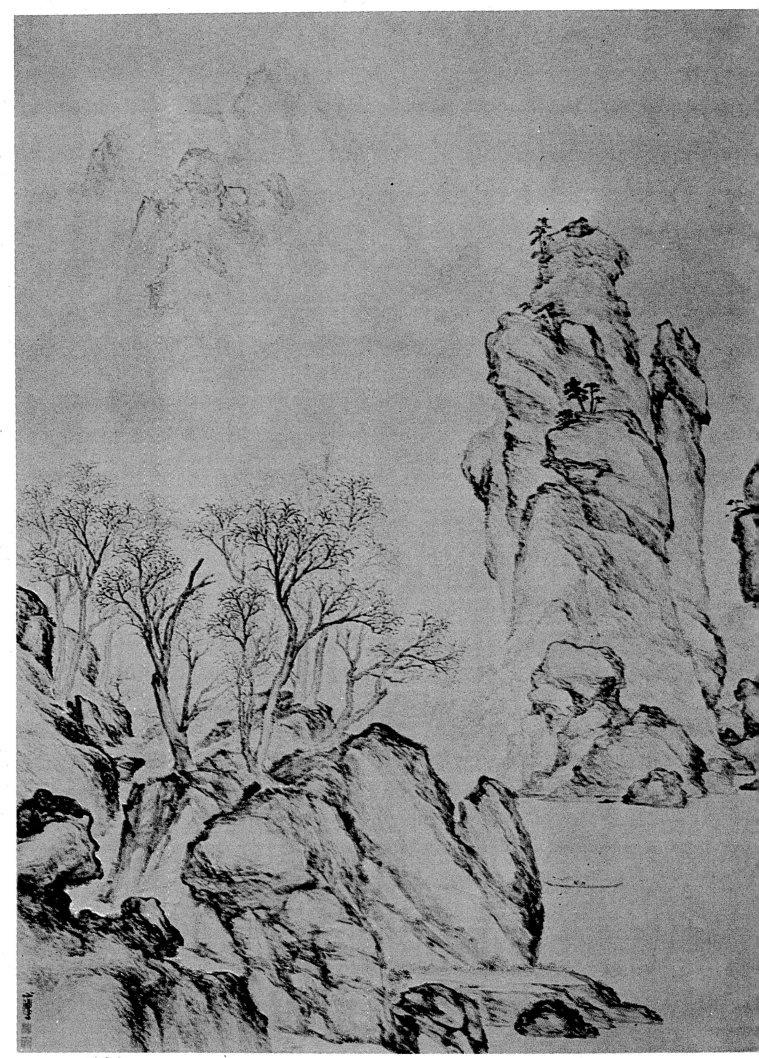

釣江圖　盧壽鉉

수묵화 해설실기	정가 18,000원

2025年 1月 25日 2판 인쇄
2025年 1月 30日 2판 발행
　편　찬 : 송원서예연구회
　　　　　(松　園　版)
　발행인 : 김 현 호
　발행처 : 법문 북스
　공급처 : 법률미디어

152-050
서울 구로구 경인로 54길4(구로동 636-62)
TEL : 2636-2911~2, FAX : 2636-3012
등록 : 1979년 8월 27일 제5-22호
Home : www.lawb.co.kr

▌ISBN 978-89-7535-618-6 (03640)
▌파본은 교환해 드립니다.